宋本歷代地理指掌圖

上海古籍出版社

『송본역대지리지장도宋本歷代地理指掌圖』해제解題

도올檮杌 김용옥金容沃

지리를 모르고 역사를 알 수가 없다. 우리나라의 사학이 식민지사관의 영향의 유무와 무관하게 좁은 틀의 관점에 얽매이거나 개방적인 포용성을 상실하고 있는 가장 중요한 이유 중의 하나가 탁상에서만 역사를 탐구하고 역사가 일어나고 있는 현장의 감각, 특히 그 지리의 감각을 결하고 있기 때문이다. 우리의 고대사에 나오는 지명은 끊임없는 반추의 대상이며 정합적 구성의 한 요소이지 그 지칭이 누구 한 사람의 생각에 의하여 고착될 수가 없다. 그런 의미에서 동아시아 역사부도로서는 최초의 책이라 할 수 있는 이 『송본역대지리지장도宋本歷代地理指掌圖』는 매우 소중한 선본이다.

『삼국유사』의 말갈발해조에 보면 일연 선사가 "동파東坡의 『지장도指掌圖』를 보면…"이라고 말하는 구절이 나온다. 일연 선사는 『지장도』라는 역사부도를 직접 보았는데, 그 『지장도』의 저자를 송나라의 문호 소동파라고 생각한 것 같다. 그도 그럴 것이 이 『역대지리지장도』의 서문을 소동파가 썼기 때문이다.

역사적으로 중국최초의 역사부도는 서진西晋의 배수裴秀가 만든 『우공지역도禹貢地域圖』 18편이라고 하는데 실전하여 그 실체를 알 수가 없다.

『역대지리지장도』는 44폭의 지도로 이루어져 있는데 매 폭의 지도에 모두 도설圖說을 첨부하였다. 위로는 제곡帝嚳으로부터 송조宋朝에 이르기까지 각 조대의 지도를 최소한 한 폭, 많으면 5폭을 할당하였는데, 중국인들의 세계인식을 파악하는데 더없이 중요한 역사지리서로서 부끄러움이 없다.

이 『역대지리지장도』의 저자에 관하여 여러 가지 설법이 있으나 혹자는 소식蘇軾이라 하고, 혹자는 세안례稅安禮라고 하는데, 최소한 소식이 저자는 아닐 것 같다. 그렇다고 세안례에 관하여 크게 알려진 바가 없다. 세안례는 촉인蜀人(현재 사천사람)으로서 원부元符(1098~1100)연간에 이 『역대지리지장도』를 저술했다고 한다. 어려서부터 경사經史에 능통하였고, 명산대천을 두루두루 편유遍游하여 이 책을 지었다고 한다. 사천 미산眉山 사람인 소동파와 동시대인으로서 친구였을 수도 있고, 혹은 누군가 소동파의 이름을 가칭하여 후에 서문을 붙였을 수도 있다.

원래 북송각본이 있었는데 그것은 사라졌고 남송각본만 전세傳世하였는데, 중국에는 명각본明刻本만 남았다. 다행히 남송각본이 일본의 토오요오분코東洋文庫에 보존되어, 1919년에 북경으로 건너왔다. 당시 경사도서관京師圖書館 관장이었던 장 쫑시앙張宗祥이 경사도서관 소장의 명각본과 이 송각본을 대조·교핵校核하여 고칠 곳을 고치고, 설명을 가하였다. 송본이 명본보다는 훨씬 더 좋은 판본이라고 대조자들은 말한다.

1989년에 상해고적출판사에서 나온 이 책도 일찍이 절판되어 구해볼 수가 없었는데 나의 제자 이동철군이 소장하고 있는 책을 문용길 선생이 영인하여 몇몇 지기들이 나누어보게 되었으니, 우리 역사의 바른 그림을 위하여, 보다 개방적인 역사인식을 위하여 도움이 되기를 바란다.

2015년 10월 1일
『도올의 중국일기』를 집필하던 중에

序言

宋人所撰《歷代地理指掌圖》，國內僅有明刻本。一九八六年秋，我應日本學術振興會之邀，作日本之遊。由於事先知道東洋文庫藏有此書的宋刻本，抵日之初，即面煩東京大學東洋文化研究所斯波義信教授，請他代向文庫主管提出申請，為此書攝製一份照片。一個多月後，等到我上東洋文庫去參觀那天，一進接待室，這部據宋刻原本攝製成的頗為精致的一百頁複製件，已擺在案上，旁邊還放着一部明刻本，供我作比較之用。這使我對文庫為讀者服務的熱情盛意，感到無比的感激與欽佩，深致謝意！

當天由於時間限制，只能忽忽翻一翻，却已看到宋明兩種本子的差別很大。複製件携歸上海後，上海古籍出版社影印部看到了，即有意付諸影印出版，特囑寫一篇出版前言。我當即對這部書的內容、作者、時代、版本，作了一番探索。可是由於身邊沒有明刻本可資比對，無法深入。因而就設法將複製件送交自然科學史研究所曹婉如先生，提請由她去撰寫前言。曹先生慨然允諾，又十分謙遜，不久便寫成了幾千字的考釋文字寄給我，要我作出修訂補充後才付發表。

時間轉瞬過去了將近兩年。一則由於塵冗卒卒，無暇及此。二則由於這部書的撰述和版刻源委都難以搞得清楚，前人和曹先生的考證我還覺得不够滿意，自己却又拿不出可以自信立論堅實完美無疵的見解來。因而這件事竟一直被我耽擱了下來。最近曹先生來函詢及，上海古籍出版社也為此特意見訪，才逼使我勉為其難，姑且把幾點不成熟的看法寫出來，謹以就正於關心此書此刻的讀者。曹先生文章仍用原稿，不作改動。

一、兩個最早

中國最早的歷史地圖集雖然應該追溯到西晉裴秀的《禹貢地域圖》十八篇，但裝圖早已亡佚。就流傳至今的圖籍而言，最早的歷史地圖集便是這部《歷代地理指掌圖》了。《歷代地理指掌圖》最早應

一

刻於北宋末年，但北宋本早已失傳。就傳世的版本而言，最早的刻本便是這個東洋文庫所收藏的南宋初年刻本（下詳）了。憑這兩個「最早」，所以我認為把它影印出版以廣流傳，是具有充分學術意義和版本價值的。

二、作者稅安禮

本書作者是誰，至今尚無定論。據諸家著錄，或本署稅安禮名，或本署蘇軾名，或本不著名氏，具見曹先生文。我贊同王重民先生的推斷：「圖蓋北宋時稅安禮所撰，坊本或不提安禮名。蓋初刻於蜀，流行於蜀，後遂輾轉託之蘇軾。」稅安禮其人不是知名人士，要是此書不是他所作，別人不會附會到他頭上去。南宋中葉陳振孫在其《直齋書錄解題》中說：「地理指掌圖一卷，蜀人稅安禮撰。元符中欲上之朝，未及而卒。書肆所刊，皆不著名氏，亦頗闕不備。此蜀本有涪右任慥序，言之頗詳。」可見正是由於稅安禮沒有什麼名聲，書成「欲上之朝，未及而卒」，遂為蜀中「書肆所刊」，竟「不著名氏」。盡管有任慥序的那種本子時，又被有的書肆為了推廣銷路，給加上了一個大名鼎鼎的蘇軾的署名，此後蘇軾便成了許多刻本的署名作者。這是很合理的推斷。可惜任慥作序的本子未能流傳下來，因此我們只能說這是合理的推斷而還不能作為確鑿的結論。

今傳宋明刻本，都作蘇軾撰，沒有不著名氏的；只有北京大學圖書館所藏清鈔本在「歷代地理指掌圖序」上加標「稅安禮」三字，序末作「元符二年（一○九九）六月望日贏郡稅安禮序」。贏郡即河間，是稅氏的郡望。這篇序文和宋刻本署名蘇軾的序文文字同中有異，異中有同，而「蘇序」較詳於稅序。大致可以看出「蘇序」係採用稅序加以點竄增補而成，決不會是二人各自寫作而巧合如是。

所以這個本子雖然是清鈔本，它所依據的祖本應該是某一種宋本。也就是說，在流傳於宋代的指掌圖中，有的本子是冠以稅安禮的序的，但早已失傳。

二

三、刻成於南宋初年

本書初版應刊成於北宋末年政和、宣和之際，現在所據以景印的東洋文庫藏本則已是南宋初年紹興前期的刻本。

所以知道這是一本南宋初紹興前期的本子，那是由於書末《總論》桓靈之「桓」已避欽宗（一一二六即位）之諱缺筆作「桓」；第四十四幅《聖朝升改廢置州郡圖》中在州名「杭」上已加標「臨安」，在府名「江寧」上已加標「建康」，而升杭州為臨安府，改江寧府為建康府，都是建炎三年（一一二九）的事；在州名「越」上已加標「紹興」，而升越州為紹興府，是紹興元年（一一三一）的事；在「三泉」上加標「大安」，而直隸京師的三泉縣為大安軍，是紹興二十三年改虔州為贛州，而圖中仍只標康州紹興元年升德慶府，而圖中亦不見者，如康州紹興元年升德慶府，而圖中亦只標「康」。那是作者的疏漏。

也有紹興初已升改而圖中不見者，如康州紹興元年升德慶府，圖中皆不見府名。壽州於政和六年升壽春府，圖中亦不見府名。梓州於重和元年（一一一八）改為潼川府，圖中除二幅（《古今華夷總括》、《聖朝元豐九域》）已見潼川路名外，其餘皆不見。歙州、睦州於宣和三年（一一二一）改名徽州、嚴州，幽州於宣和四年改為燕山府，圖中皆不見。政和三年改陵井監為仙井監，圖中有一幅（唐十五採訪使）還殘留著一個「陵」字，其餘都已作仙井，政和三年升蘇州為平江府，潤州為鎮江府，定州為中山府，圖中皆不見。

所以知道初版應刊成於北宋末政和、宣和之際，那是由於這個南宋初年本子的極大部份版片，應該是北宋舊版的重鎪。故政和三年（一一一三）改陵井監為仙井監，圖中有一幅（唐十五採訪使）還殘留著一個「陵」字，其餘都已作仙井；政和三年升蘇州為平江府，潤州為鎮江府，定州為中山府，圖中皆不見府名。壽州於政和六年升壽春府，圖中亦不見府名。梓州於重和元年（一一一八）改為潼川府，圖中除二幅（《古今華夷總括》、《聖朝元豐九域》）已見潼川路名外，其餘皆不見。歙州、睦州於宣和三年（一一二一）改名徽州、嚴州，幽州於宣和四年改為燕山府，圖中皆不見。在春秋列國圖的箋注中，桓字不避欽宗諱。都可見這些版片的刊刻，應不早於政和，不遲於宣和初年，約在稅安禮卒（一○九九—一一○○）後的十多年間。

此書在北宋末年和南宋一代有多種版刻，詳見曹文，茲不贅。至今只剩下這一種南宋初刻本，更

可見其彌足珍貴。

四、學術價值

此書的學術價值主要在於它畫成地圖，古今對照地反映了歷代政區變革。當時還沒有發明朱墨套印法，所以古今地名只能都用墨色，用不同注記符號予以區別。測繪技術還遠遠不及近現代水平，其點綫地理位置的準確性當然是不大高明的，但已足以粗略顯示大致方位。圖中所畫出的，和圖說所述及的歷代地理區劃，水平已去南宋後期王應麟的《通鑑地理通釋》不遠；雖然比不上清初顧祖禹的《讀史方輿紀要》，却不讓於明代人著作如《地圖綜要》、《今古輿地圖》等。

圖中有些內容還可能是不見於其他圖籍的。如許多圖幅都用橢圓形框框標出洞庭、彭蠡、巢湖、太湖、鑑湖，足證宋時應以這五個湖為「五湖」；鑑湖還是大湖，並未淤廢，而洪澤還沒有發展成大湖。又如，《古今華夷圖》、《元豐九域圖》都畫出了熙寧後的陝西永興軍、環慶、鄜延、秦鳳、涇原、熙河六路安撫使司，却不畫慶曆後的河北大名府、高陽關、真定府、定州四路安撫使司。《元豐九域圖》圖說標明元豐時共分二十三路，陝西分二路，這是指轉運使司的路。圖上却把陝西按安撫使司分成六路，以致圖面上共有二十七路。《聖朝升改廢置州郡圖》河北不分路，陝西則分成永興軍和「五路」兩區。由此可見宋人習慣上對陝西是按安撫司不按轉運司分路的，並且有時又把永興軍以外的五路合稱為「五路」。這種情況，對了解北宋時一般人的分路觀念，很有用處。

此書以孤本傳世殆已數百年，學者往往只知有此書而無緣識其面目。現在上海古籍出版社能據以影印問世，誠為一極可喜之盛舉，余故樂為之序。

譚其驤　一九八九年三月一日

前言

東洋文庫收藏的宋刻本，於一九一九年曾自日本郵至北京裝潢。傅增湘《藏園羣書經眼錄》（中華書局，一九八三年，第三八四至三八六頁）記他「曾在廠市文友堂見之」，「聞是日本人郵置廠市裝潢者」。張宗祥時任京師圖書館主任（當時館長稱主任），曾據此本校京師圖書館（今北京圖書館）收藏的明刻本。他用朱筆校過的明刻本，現仍收藏在北京圖書館，此本最後一頁有張宗祥的朱筆手記，寫道：「己未十二月，據宋本校，凡二日竣。原書字細處及破碎處甚多，忽忽校過，凡破體宋諱，均未照改。惟行款必須勾清，蓋每頁不同，非勾清易亂後人眼目也。此書缺蕭梁南國之圖，屬李君文裿影寫一頁配之，聊存宋本規範。」按民國己未，即公元一九一九年。原書計五十頁。比較張宗祥屬李文裿影寫的蕭梁南國之圖與東洋文庫宋刻本中的蕭梁南國之圖，二圖中的破損之處正相吻合，因此知道張宗祥當時所據的宋本，確為日本東洋文庫收藏的宋本無疑，而該宋本郵至北京裝潢的時間當為公元一九一九年。

張宗祥用朱筆將明刻本中的不同之處，特別是文字的誤刻漏刻，基本上都依宋本作了改正（當然也有少數漏校之處），這對後人閱讀和研究，頗有裨益。

國內目前所見的明刻本有二，一是張宗祥所用的明刻本，十行二十一字，據傅增湘說是「明萬曆時本」（見《藏園羣書經眼錄》第三八六頁）。另一種在書的最後一頁有「毘陵陳奎刊」五字，是嘉靖刻本（見《藏園羣書經眼錄》第三八四頁），十行二十字。比較這兩種明刻本，除有某些用字不同和毘陵陳奎刊本前面多一篇趙亮夫（南宋人）的序和一幅昊天成像圖外，可以說完全相同。特別是有許多錯誤都相同，說明明萬曆本是根據嘉靖本重刊的。

明刻本若與宋刻本比較，則宋刻本遠較明刻本為佳，主要不同如下（以下明刻本用毘陵陳奎刊本代表）：

第一，宋刻本中有的重要標記，明刻本圖無。例如宋刻本第一幅《古今華夷區域總要圖》的古地名之上繪有小圈，以突出古今地名之不同；第二幅《歷代華夷山水名圖》的山名之上繪有小點，以與政區地名相區別（水名大都外括方框，但也有水名之上加小點的）；第四十四幅《聖朝升改廢置州郡圖》在新升改的府、州、軍名之上繪有小點，以與舊稱相區別。宋刻本圖上的這些圈和點，在原繪本地圖上可能是朱色，因朱色更為醒目，而且中國自唐賈耽以來即有用朱墨分注古今地名的優良傳統。此宋刻本雖是單一的墨色，但其圖上的圈點標記卻頗能反映中國沿革地圖重視突出主題的優良傳統，所以十分可貴。

第二，宋刻本所繪水系、行政區界以及海水波紋等都在明刻本之上。例如宋刻本第一幅《古今華夷區域總要圖》所繪江水上游各水水源在明刻本江水上游有三條水水源連成一線，有誤；又黃河與長江下游等沿海諸河道，宋刻本所繪比較清楚，明刻本則顯得雜亂無章。宋刻本第四十四幅《聖朝升改廢置州郡圖》所繪路界、線條較粗，路名用陰文表示，都十分清晰，明刻本與之相比，顯然不及。宋刻本的第一幅圖如與明刻本比較，最突出的是二者海水波紋繪法不同，宋刻本繪法亦勝明本一籌。

第三，宋刻本中的錯別字較明刻本少。例如明刻本的第一幅圖中「潼川」誤為「潼州」，「代」誤為「伐」，「肅慎」誤為「爾慎」等，這些錯字在宋刻本中皆無誤。此外，明刻本中的錯字，還有很多，如以宋刻本的第一幅圖後所附箋注與明刻本比較，明刻本的第一幅圖後之「辨古今州郡區域」諸條中，「亳」誤為「宅」，「虢」誤為「號」，「洛」誤為「潮」，「涼」誤為「京」，「且末」誤為「且永」，「羈縻」誤為「霸縻」，「其他」誤為「其地」，「長城」誤為「長八」，「張騫」誤為「張」，「占城」誤為「古城」，「拓拔」誤為「抔拔」，「奄蔡」誤為「奎蔡」，「沈水」誤為「流水」，「審」誤為「古城」，「天竺」誤為「古天竺」，「三佛齊」誤為「一佛齊」，「瓜沙之地」誤為「瓜少之也」等等，當然也有宋刻本有誤而明刻本無誤之處，不過為數卻不多。至於明刻本中其他各圖及各圖說的錯字，就不一一列舉

了。

　總之，明刻本中的錯字是比較多的。

　再比較宋刻本與明刻本的第四十四幅《聖朝升改廢置州郡圖》（明刻本改「聖」為「宋」）和圖的說明，也有不少差異。例如宋刻本此圖江南路之「宣」、「洪」、「虔」州，福建路之「建」州，荊湖路之「鼎」、「安」州，廣南路之「康」州等，在明刻本圖中「宣」字之上尚有「寧國」府名，「洪」字之上尚有「隆興」府名，「虔」字之右尚有「建寧」府名，「鼎」字之上尚有「常德」府名，「安」字之右尚有「德慶」府名。關於此圖的文字說明，明刻本記江南路的升改，則多「宣紹興三十二年升寧國府、洪紹興三十二年升隆興府、虔紹興二年改贛」，記荊湖路的升改，多「鼎升常德府、安升德安府」，在荊湖路之後多「福建」路「升改一建紹興三十二年升建寧府」，記廣南路的升改，多「康紹興三年升德慶府」；而記荊湖路，缺「廢三復熙寧六年廢、漢陽熙寧五年廢、荊門熙寧六年廢」；又記兩浙路，對於「蘇」州的升改，稱：「紹興元年升平江府」，而宋刻本為「政和三年升平江府」，按《宋史·地理志》亦為：「平江府……本蘇州，政和三年升為府」。此外，明刻本此圖的文字說明還有一些錯字和漏字。

　從上述宋刻本與明刻本在第四十四幅圖及其文字說明方面存在的差別來看，或可認為現存的明刻本是根據略晚于此宋刻本的另一種宋本翻刻的，因為這些差別不像是明人翻刻此宋刻本時所作的增改。

　宋本《歷代地理指掌圖》究竟有幾種，不很清楚。從宋人著述中，可知當時宋本已不下五、六種之多。陳振孫在《直齋書錄解題》卷八地理類寫道：「《地理指掌圖》一卷，蜀人稅安禮撰，元符中，欲上之朝，未及而卒。書肆所刊，皆不著名氏，亦頗闕不備。此蜀本有涪右任慥序，言之頗詳。」說明當時專有不著名氏的刊本和有涪右任慥序的蜀本。今毘陵陳奎刊的明刻本有南宋趙亮夫于淳熙乙巳中元日書于靜詒堂的序，序中說他在「桐汭」（今安徽桐水，在廣德縣）看到一種「字畫漫不可考」的本子，「乃加校勘，命工鋟木」，於是又多一種刊本。再有就是現在日本東洋文庫收藏的有「西川成都府市

西俞家印」的刊本，或者還有毘陵陳奎據以翻刻的另一種宋本。以上提到的這幾種宋本，是否有完全相同的，就很難說了。

關於《歷代地理指掌圖》的作者，在宋人著述中，一說是稅安禮，一說是蘇軾，也有說不知何人所作。

認為作者是稅安禮，見《直齋書錄解題》卷八所述；認為作者是蘇軾，見趙亮夫序云：「東坡先生嘗取地理，代別為圖，目之曰指掌。上下數千百載，離合分併，增省廢置，靡不該備。」又《玉海》卷十四：「蘇軾為指掌圖，始帝嚳迄聖朝，為圖凡四十有四。」而費袞在《梁溪漫志》卷六寫道：「今世所傳《地理指掌圖》，不知何人所作。」《朱子語類》卷一百三十八謂：「指掌圖非東坡所為。」《宋史·藝文志》載：「指掌圖二卷」，未注撰人。《中興館閣書目》亦云：「指掌圖二卷，不知作者，始自帝嚳，迄于聖朝，圖其疆域，著其因革，刊其異同。」（見《玉海》卷十四引《書目》）《書目》即《中興館閣書目》近人王重民撰《中國善本書提要》論《歷代地理指掌圖》的作者時說：「今以意推之，圖蓋北宋時稅安禮所撰，坊本或不題安禮名。蓋初刻于蜀，流傳於蜀，後遂輾轉託之蘇軾。

今見宋刻本除第四十四幅圖有南宋初的建置外，其他各圖如第一幅圖有「潼川府路」、「仙井」名稱，第二幅和第三幅圖等亦有「仙井」名稱。按潼川府本梓州，「重和元年升為府」，仙井本陵井監，「宣和四年改名仙井監」（《宋史·地理志》）。若從圖中有北宋末年和南宋初年的建置而論，則《歷代地理指掌圖》即不可能是稅安禮（一〇八八—一一〇〇年間去世）或蘇軾（一〇三六—一一〇一年）所撰。傅增湘在《藏園羣書經眼錄》中論及這方面的問題時說：「趙亮夫序言舊本漫不可省，重鋟，續有升改亦併足之，則圖中及于炎興改置州郡或為趙氏所增，亦未可遽定為非稅氏所撰也。」根據前人的著錄和分析以及宋刻本圖中地名的建置時間，或可認為《歷代地理指掌圖》的作者是稅安禮。初刊時，圖非四十四幅，不注作者，亦無「眉山蘇軾謹序」之序。趙亮夫在「桐汭」見到的本子，或已有

偽託蘇軾所作的序，因此他認為作者是蘇軾。《玉海》亦用此說。趙亮夫說他看到的舊本「字畫漫不可考，乃加校勘，命工鋟木，續有升改，亦並足之」，所以有可能第四十四幅圖和見於其他幅圖中的個別始建于北宋末年的政區名稱，都是趙亮夫增補的。

從宋刻本的某些宋諱來看，如第八幅春秋列國之圖所附箋注中，凡齊桓公之「桓」字，仍為桓，不避欽宗趙桓諱；第一幅圖仍用「肅慎」二字，不避南宋孝宗趙睿諱；而各圖因避北宋真宗趙恒諱，凡「桓山」皆改為「常山」，避北宋仁宗趙禎諱，凡「禎」州皆改為「惠」州。因此，可以認為除第四十四幅圖外，其餘皆出自北宋人之手，這與陳振孫說作者是稅安禮，趙亮夫說作者是蘇軾，均無矛盾。書中最後的「總論」部分，「桓靈」之「桓」字缺最後一筆，破體為「桓」，所以「總論」部分肯定是南宋人所撰，或者也是趙亮夫增補的。

曹婉如

五

目録

二

三

本書承

日本東洋文庫

以所藏原刻本借攝

謹誌並致謝忱

歷代地理指掌圖序

圖書之作其來尚矣周官詔觀事則有志詔地事則有圖圖也者所以輔書

之成也昔蘇秦按此以說諸侯而知六國有十倍之勢蕭何藏此以相高

祖而知天下院塞之所在聚米為象馬援所以度隗囂建樓而畫德祐所

以服南詔藩鎮強梁於河北而險要詳於吉甫先零夷羗虐於隴西而地形

上於國規制華夷靡不憑此而後之學者未嘗博洽周覽之見區區然知

書之為在而至其所謂圖者藏為玩好之具其往往時出而觀之夫不考方

域審形勢而徒精窮載籍高談時務顧不鄙哉況區域之建肇自古初雖

以迄于今十數千百載間離合分供增當廢置不勝擧煩故有境土雖

同名稱或異為梁一也而南有大有少焉為蔡一也而上有下焉

為榮一也而新有上有下焉三蜀三吳之已殊

三齊三楚之既別

或取名於列宿則曰營曰婺女星

或率循於姓氏則為桃

沃壤復號東秦

分志秦驗古昔始自帝嚳迄于

異野析於幽并而職方氏實掌其任作周職大圖周室衰微諸侯強弱州

晉秦楚更主會盟江黃曹勝見於傳記作春秋列國圖春秋之後□國並

爭秦險百二楚地六千韓為天下脊魏為東藩障燕文趙皆為諸侯雄

作之國壤地圖秦併八荒罷侯置守始郡縣天下作秦郡縣天下圖秦鹿

巳巍劉項交馳未決雌雄故有鴻溝之約作劉項中分圖漢祖使酈覽秦

謀類以有天下郡國雜治勢錯犬牙作西漢郡國圖方漢祖固陵之敗不

捎梁趙之地則不足以致韓彭之師蒙於是喜張子房之運權識漢高皇

之番勢作異姓八王圖久吳楚連衡稱為東帝非城守睢陽堅壁昌邑則

不足以過其西數蒙非特喜趙鄧之善謀柳又嘉鼂條侯之能用作吳楚七

國圖新都閏位盜我神器天命未移致命聖皇更復舊物作東漢列郡圖

炎劉訖籙天下分崩魏跨中原吳擅江表蜀擁漢中而鼎足之形成矣作

三國鼎峙圖迨晉大康南平孫吳天下復合為一作兩晉列郡圖劉石唱

亂懷愍蒙塵化龍之謠起於江左作東晉中興□□圖

盜西定秦隴幾有天下之半志大謀踈得而復失其後道成帝齊蕭衍帝

梁霸先帝陳而天下謂之南國作宋齊及梁陳閧拓跋氏盜有中原稱為

元魏連鍾茬武遂分東西其後高歡霸齊宇文基周而天下謂之北國作

三

元魏及北齊後周圖隋文平陳車書共道煬帝失德羣盜乘之國以不祀

作隋氏有國圖唐大宗親麾天戈掃過亂略廣輪之數跨越三代作唐十

道圖郡名建置或因或革檢察之使各部其境作唐郡名及十五條訪使

圖肅宗建置藩鎮本以定亂護養尊牙卒以生作藩鎮疆界圖五代易

君不齊傳舍東割西據疆理不常作梁唐晉漢周圖州郡遞次紀於甘陳

野分山河兩戒創自一行保章辨封域以知妖祥則天象分野不可不知也馬

接立銅柱以表漢界則雜標地名亦不可不知也五代否極天地開泰

太祖膺期肇造區夏故爲圖以紀開創之

大宗繼統不揚烕克集大勳故爲圖以紀混壹之續分天下爲二十三

路以州理人則見之於元豐九域志聲教遠暨遷徽內屬則見之於羈縻

化外州府号郡名多沿唐舊政易仍廢因時施宜見於州府名号因革

廢置皆以　方今郡縣爲主又以古今華夷區域及山水名号括要圖

先焉庶使由今之号以觀歷代之沿革如印券綸勘之易或有諸蒙者曰

子之述作工矣恐招後人覆醬之誚而使覽視者貽馬之失奈何應

之曰不然昔子雲草玄草始必好之使世之觀此圖者河源

不必窮禹穴不必探泰山不必登不假登望大梁之墟而始知陳鄭之炎

四

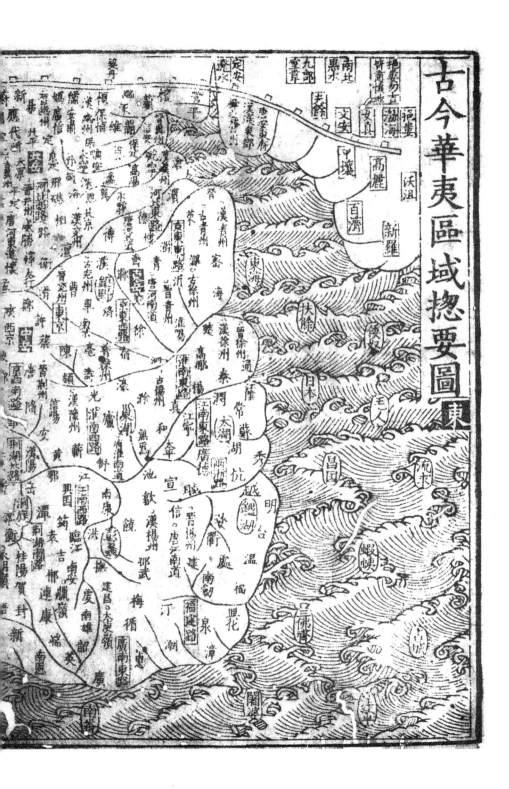

古今華夷區域揔要圖

六

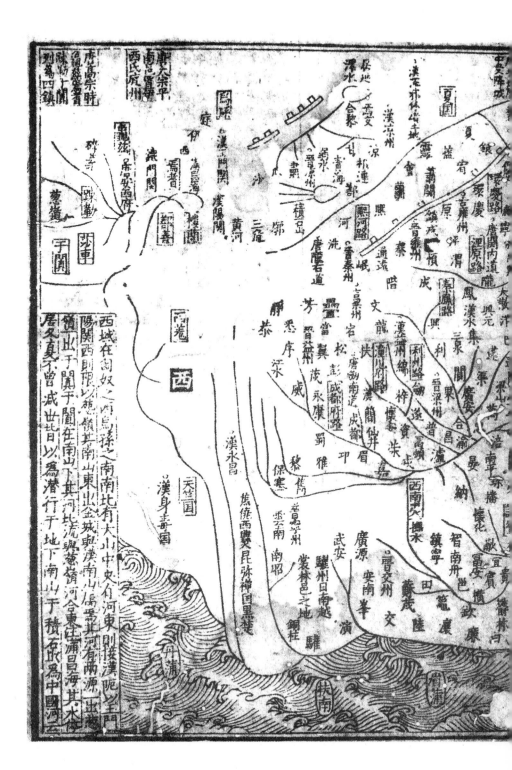

辨古今州郡區域

古今州郡區域

區域之興古別九州兩漢以十三州統治晉分天下為十九州唐分為十道聖朝分為二十三路古京東南京單亳號陝及京西路除滑州以逹信陽之地古宛古今滑濮濟鄆恩德博濱棣滄海之地並屬京西南北分河北東西路在漢亦兗楊等州之地古徐泗滁淮揚連海之地今淮陽連海之地今徐六郡即古之豫司兗青冀等州九郡即古之宛徐揚等州二十九郡同之城在晉冀兗司等州之河南道古之豫司兗青冀等州之河北東西路在漢亦青淄濰等州古六郡即古之徐州之地今河北東西路在漢冀得司隸兼青冀等州列於河南道古之青冀即今緒安保定瀛莫深名磁相西南盡河青徐等州之地並屬河南道在漢冀得司隸兼并等州之河北道古之青平等州列於河南道今潮州等州八郡即古之揚荆等州列於唐之江南道浙東浙西福建江南路今兩浙路漢交廣等州列於唐之嶺南道古之揚州五郡唐之淮南道古之揚州古之荆楊得秦雍古之境在晉即司隸荆益梁等州之境兩浙江南道之地今廣德及四川除施黔之地隷荆益成都等路古施黔之地隷夔州之境在晉即司隸荆益梁等州之地今潼州梓州利州夔州四路古巴蜀梁州之地今陝西永興秦鳳兩路古雍梁之地今陝西永興秦鳳路古雍州之地唐之關內道古雍州之地唐之隴右道古雍州之地即今之隴右及河西之地

古今地理廣狹

禹別九州東漸于海西被于流沙朔南暨聲教訖于四海蓋中國之地方七千里周制九州州方千里天下為三十六郡與中國之地皆受其地則同禹東過不及而西南北盡海西至流沙南不盡南海北不盡恒山如此其大要如此其四方蕃夷之地唐賈耽公所載不具見於圖其四方蕃夷之地唐賈耽公所載皆愛節之地西北則有奄蔡鬻鞬皆受節之地西北有江海諸國皆受命而無患於中國唐之羈縻之地隋萃蔚州懷逺州北此亦貢獻皆北距大海東此有渤碣不知其他以故不復敍稱其盛時漢之盛時長城各治不盡見於圖具異著者又使考所記以備胡樂其各冷溪圖下具本朝土宇與古齊尺雖盛考傳記以備胡樂時趙聞其趙界馬兵入高關隋萃蔚州懷逺州北此距五原唐初分為十道及平萬括四鎮北之漢代南北萬三千里東西九千里南至海西跳北漢之後冠帶之國盡為固後輸梁馬兵又績

辨長城

蒙恬桂林上郡為四十南至海西跳北故海上郡為四十南至海西北永昌東西九千里此本制百餘國今列其著者又絕國之君各冷溪不復敍圖具

辨北狄

秦世俛優之志七國時趙與古北狄陰山為固河為塞垣因河為固陰山為高闕築鴈門雲中九原制此有晉利皆北距大海義閭國今列其制此有晉利皆北此距大海古長城義閭國今列以侵河南與武帝擊之盡徙漢

分被吐蕃復曰鎮諸國竟獻作於前代　本朝建隆以來通一者王〔四萬昌龜玆大食天竺〕

西羌禹貢析支之地三代爲地秦漢之於東漢匈奴少事惟此屢擾擾皆時多亂龍
永嘉以後貢定地吐蕃井吐谷渾覺茂萬萬距
今吐蕃覺反分廳麟絲四郡高爲
羅門西陷曰繩北低冬陝西極邊內屬
益漿同夜真以屬悉覽郡縣本朝建隆以屬

黔中漢時夜郎以屬林邑
初賜用國姓唐大宗軍鑒摩州凉之

辨日南本勃鱒寶以來交阯屬
九郡日南皆屬其曲之地漢馬援桓
北古藏服秦置三郡漢分其曲五天竺即漢之身毒國亦曰婆羅門

元六年元昊臭請內附皆受封爵焉
請內屬甘涼五州而斷阿修員請內附以來朝貢本朝乾德後渾邪休屠王地置河西
本朝通貢者有闍駝古城注簿命爲刺史南品丹爲羅利黄支多摩長繁馨
烏孫西復子谷蒲梨剃汗烏化大宛縣寶懸烏
三佛齊月流沙蒲端勒尾國連師于闍亦土薄諸導此攜鳥篤
史何史國怛于孚得令無人厭連師于波斯帆船大紫尾淇宋波揭槃陀
石何史國怛即佛林連師于松州嘉試縣甘松
火羅食拂林河北崑崙州松河南漬東流與荷澤

辨四瀆　河此崑崙北出狄

烏孫西復子谷蒲梨剃汗烏化

辨天竺　地三萬里有數百國甘慈嶺南

西域國名　西域諸國樓蘭且末串師四鎮淇梨姑墨溫宿
梨厄須山國戎蘆杆弥渠勒張掖皮山精絕莎車休循
戎安息大夏月氏天竺康居七副貨弥
鈎芫疊是羅繁

辨東夷　東夷海中之國濊貊弃韓扶餘日本倭奴

辨遼東　麗在遼東之東千里東晉以後居平壤此受中國一山

辨夏國　夏國自唐來拓跋恩
賜姓李氏本朝端恭拱
來溪洞諸蠻

辨五嶺　五嶺自衡山之南一山
東盡十海其南張海

溪洞蠻　本朝建隆以

西南夷　要服秦取古
西南夷本朝
又北東入於海

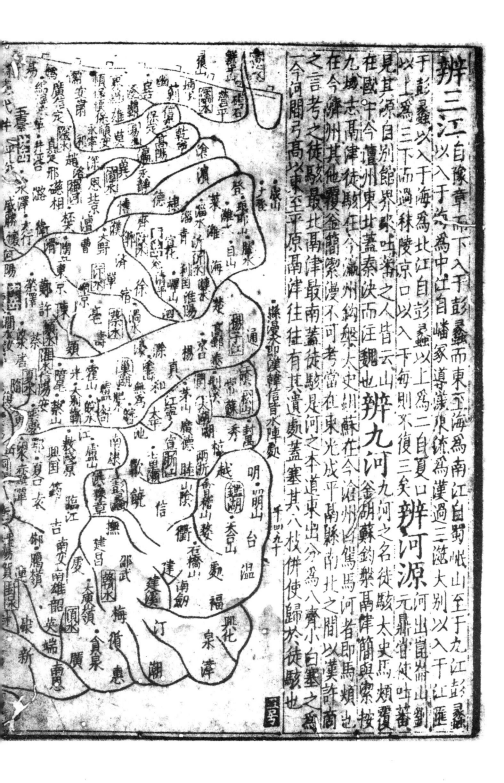

辨三江　自豫章而下入于彭蠡而東至海為南江自蜀岷山至于九江彭蠡

以入于海為北江自彭蠡以上為二自夏口以下則不復三矣

于彭蠡以入于海為中江自嶓冢導漾東流為漢過三澨大別以入于江匯

以上為三下而過秣陵京口以入下海則不復三矣

見其原自別館界歌吐岑之人皆云山　辨河源　河出崑崙山劉

在今舒州東出蓋泰決而汪浤魏在今瀛州東出盡泰決而汪浤魏在今瀛

在國中今豫州徒駭在今　九河之名徒駭太史馬頰

九域志馬頰絜漫不可考當在東光成平萬津簡按

之言考之馬駭最北蓋徒駭是河之本道東出分為八齊小白塞之為

今河間弓高以東至平原萬津往往有其遺處蓋塞其八枝併使歸於徒駭也

辨九河　金胡蘇鉤絜鬲津簡潔馬頰覆釜胡蘇鉤絜鬲津簡潔

辨河源

歷代華夷山水名圖

辨江淮汴泗

按禹貢導于淮泗達于河蓋水勢自淮泗入河必道於汴也謂隋煬帝始通汴入泗非也觀晉王濬代吳杜預與之書曰自江入淮逾於泗汴泝河而上振旅還都則由汴可以至淮矣自淮可以至泗汴也汴水出滎陽縣索領山東北至彭城縣東北入泗者是也

辨五岳

嵩在潭州中嵩存西華山在華州東華山北常山在定州南衡山在衡山

辨伊洛瀍澗

伊水出商州上洛縣熊耳山東北入洛瀍水出河南穀城縣潜亭北東南入洛澗水出新安縣東南入洛三水合流入河

辨五嶺

自江入淮逾於泗汴泝河老開備通水與晉會于黄池則自兖可以至淮

嶺有一名塞上在發鼎永明嶺本都龐在賀州騎田在郴州驪源嶺本越城嶺在今桂州

二

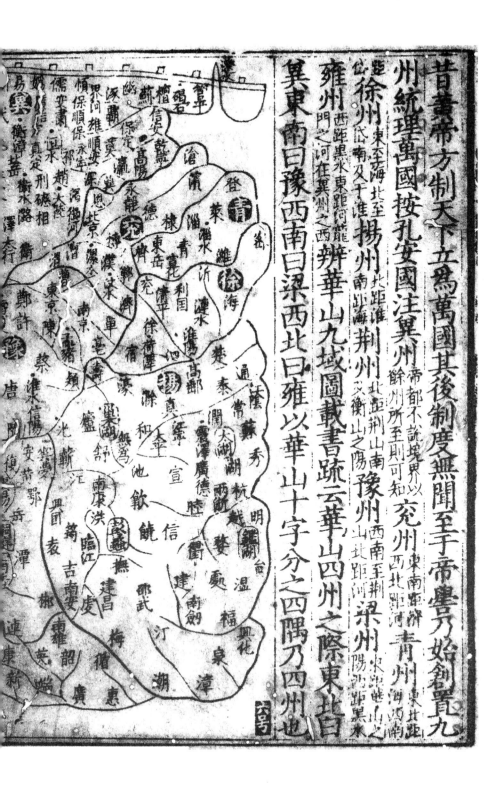

昔黃帝方制天下立為萬國其後制度無聞至于帝嚳始創畫九

州統理萬國按孔安國注冀州

徐州東至大海北至……揚州南距海荊州……豫州……梁州……兗州……青州……宛州

雍州西距黑水東距河龍門之河在冀州之西

冀東南曰豫西南曰梁西北曰雍……辨華山九域圖載書跡云華山四州之際東北皆

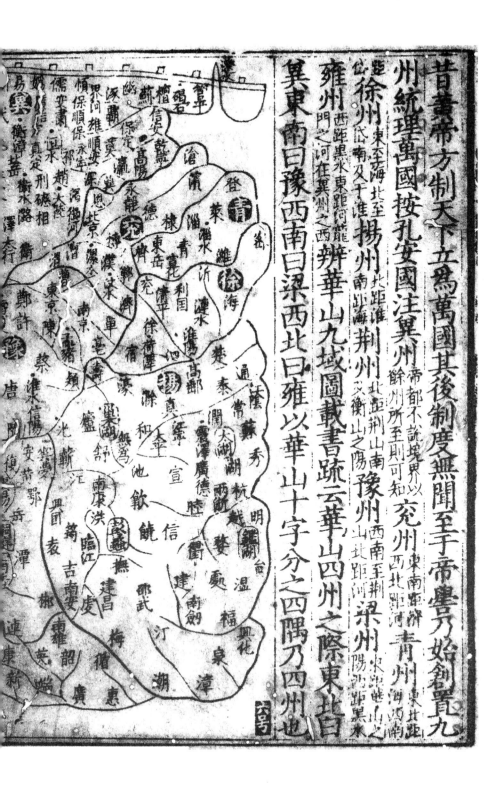

辨非九州地伊州在燉煌北大磧之外爲戎狄之地非九州之限西

州漢時車師前王之庭

庭州在流沙之西其旁漢烏孫之隙

當唐虞三代爲蠻夷之國是百越之地亦可謂之南越

安西都護府兹國　本龜　　南越自嶺而南

按閩越禹後少康之庶子所封之地即南非其種也故地理志云東南一越　　或云南越之君亦夏禹之後也

王制南方曰雕題

非禹貢職方之地

保安　邠　漂沮　州　　　環慶　邠鳳翔
夏宥　　延慶　隴鳳　　興元
　　　徑渭　　漢三泉　萬
　　蕭關　鎭戎懷遠　合　　　
　　　　安　　　　果　合渝
熙　　通遠　　　　　興利
　　　　秦　　　　　　利閬

渥水　　　　　　　　　　
應廷
　　合黎　焉支甘　崇　祁連都
猪野　　弱水青海　　積石山　河洮
　　甘肅　　蕭河
　　　　　　岷　　　階文龍漢
　　　　　　　　　芳悉序
　　　　　　　宕扶松潘　　簡保安資
　　　　　　　　　靜拓　　威茂彭
　　　　　　　　恭　　嘉陵永康
　　　　　　　　　大渡河　成都卭
　　　　　　　　　　　嶲蒙戎　眉雅
　　　　　　　　　　　黎
　　　　　　　　　　雲南
　　　　漢永昌　　南詔
　　　　　　　　蒙
　　　　　　　廣源
　　　　蘇歷　安南
　　　　　　交

三三

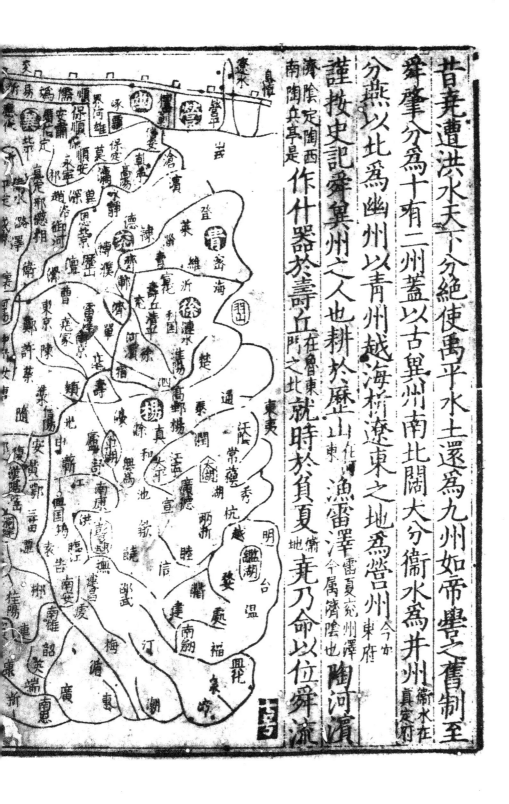

昔堯遭洪水天下分絕使禹平水土還為九州如帝嚳之舊制至

舜肇分為十有二州蓋以古冀州南北闊大分衛水為并州真定府衛水在

分燕以北為幽州以青州越海析遼東之地為營州今

謹按史記舜冀州之人也耕於歷山化州漁雷澤今屬濟陰也陶河濱

濟陰定陶西南陶邱亭是作什器於壽丘門在魯東就時於負夏地當堯乃命以位舜流

虞舜十有二州圖

共工於幽洲放驩兜於崇山竄三苗於三危殛鯀於羽山四罪而

天下咸服堯崩乃踐天子位（舜所都或言蒲阪或言潘今上谷）

貢地方五千里至于荒服南撫交趾北發西戎析支渠搜氏羌此

山戎發息慎（或謂之肅慎東北夷）東長鳥夷四海之內咸戴帝舜之功踐位三

十九年南巡狩崩于蒼梧之野葬于江南九疑是為零陵（家在零陵營浦縣）

一五

夏禹

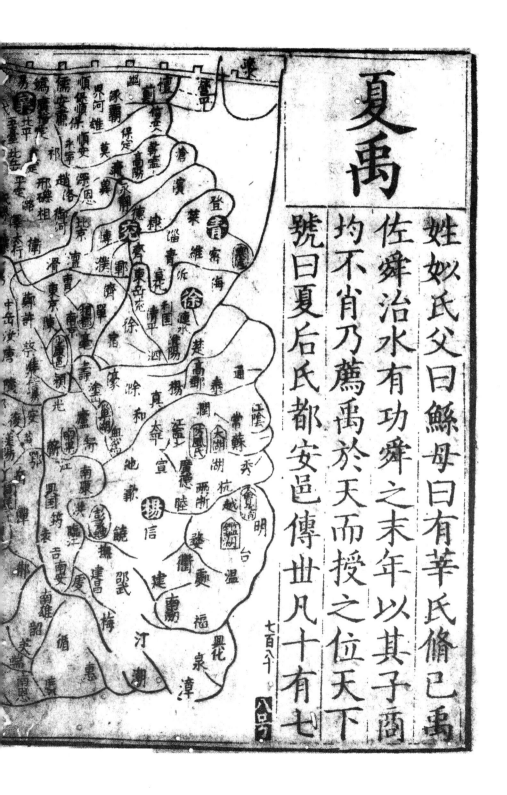

姓姒氏父曰鯀母曰有莘氏脩己禹
佐舜治水有功舜之末年以其子商
均不肖乃薦禹於天而授之位天下
號曰夏后氏都安邑傳世凡十有七

七百八十
八百四十

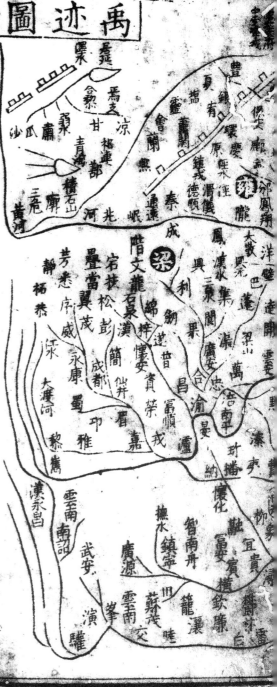

禹迹圖

辨都

初學記云禹本封於夏爲夏伯及受

舜禪都平陽或在安邑縣名今蒲州一曰禹

都陽城蓋禹避舜之子非都也按禹

書曰惟彼陶唐有此冀方言堯至舜至

禹木康皆在冀州界少康中興復還

舊都故在博曰復禹之迹不失舊物還

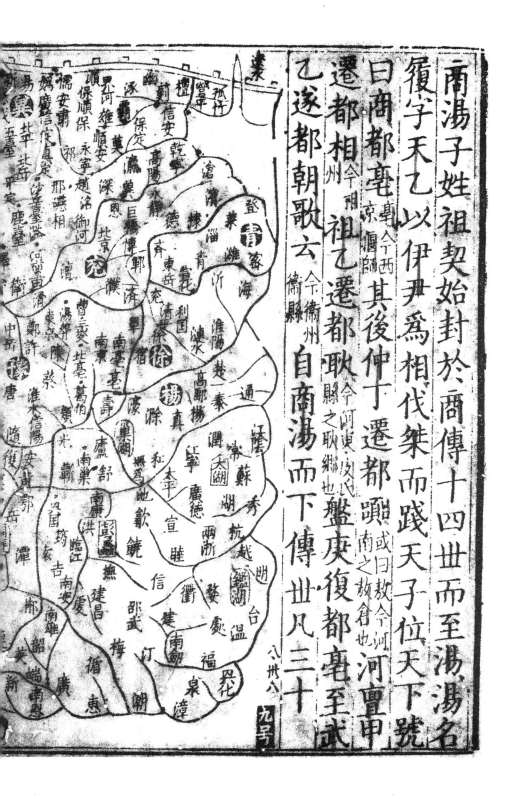

商湯子姓祖契始封於商傳十四世而至湯湯名
復字天乙以伊尹為相代桀而踐天子位天下號
曰商都亳〔今西京偃師〕其後仲丁遷都囂〔今河南之囂鄉也〕
遷都相〔今相州〕祖乙遷都耿〔今河東皮氏縣之耿鄉也〕盤庚復都亳至
乙遂都朝歌云〔今衛州衛縣〕自商湯而下傳世凡三十

謹按通典商制千里之內爲王畿千里之外設方
伯五國爲屬屬有長十國爲連連有帥三十國爲
卒卒有正二百一十國爲州州有伯 商之州長曰牧夏及周皆曰

辨三亳

一曰北亳 今曹州考城縣

二曰南亳 今南京穀熟縣

三曰西亳 今西京偃師縣

一九

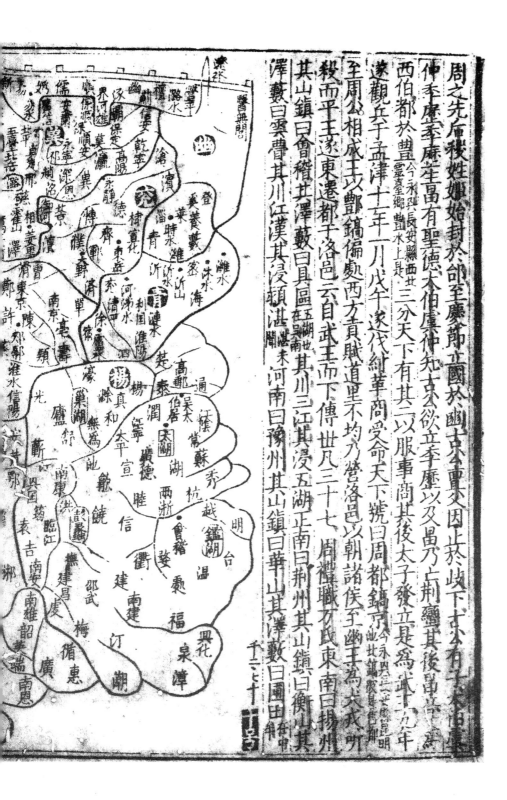

周之先后稷姓姬始封於邰至慶節立國於
豳十世公劉復脩后稷之業民以富實
仲季歷季歷生昌有聖德太伯慮其不立乃與
西伯都於豐靈臺靈沼在今長安縣西卄三分天下有其二以服事商其後太子發立是為武王十九年
遂觀兵于孟津十三年十一月戊午遂代紂華商受命天下號曰周都鎬京公比鎬殺
至周公相成王以酆鎬偏處西方貢賦道里不均乃營洛邑以朝諸侯至幽王為犬戎所
殺而平王遂東遷都于洛邑五曰武王而下傳世八三十七周之職方氏
其山鎮曰會稽其澤藪曰具區在吳南也其川江漢其浸五湖正南曰荊州其山鎮曰衡山其
澤藪曰雲夢其川江漢其浸潁湛河南曰豫州其山鎮曰圖其

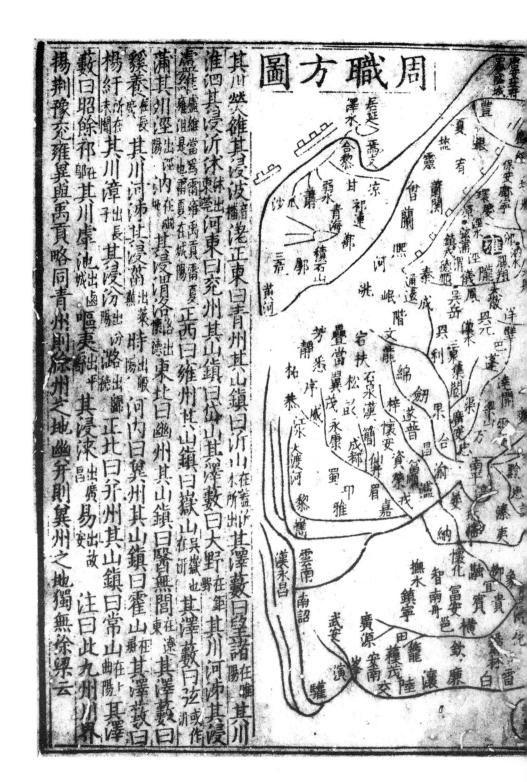

周職方圖

其川濚濰其浸波溢播港正東曰青州其山鎮曰沂山在蓋近沂山木所出
淮泗其浸沂沭東莞河東曰兗州其山鎮曰岱山其澤藪曰大野在鉅野
虞雒雍雍沮是也河禹頁濡夏在城陽正西曰雍州其山鎮曰嶽山在吳嶽也
蒲其川涇汭其浸渭洛懷德出東北曰幽州其山鎮曰醫巫閭在遼東其澤藪曰
豯養無嶧長其川河泲其浸盧維河內曰冀州其山鎮曰霍山在上黨其澤藪曰
猴養徐豨其川淮泗其浸澇溱出平河正北曰并州其山鎮曰常山曲陽其澤藪曰
藪曰昭餘祁邠其川漳沛其浸汾潞出嘔夷出其澤藪曰
揚荊豫兗雍冀異並禹頁略同青州則徐州之地幽并則冀州之地獨無徐梁云
揚荊豫兗雍冀異並禹頁略同青州則徐州之地幽并則冀州之地獨無徐梁云
注曰此九州川界

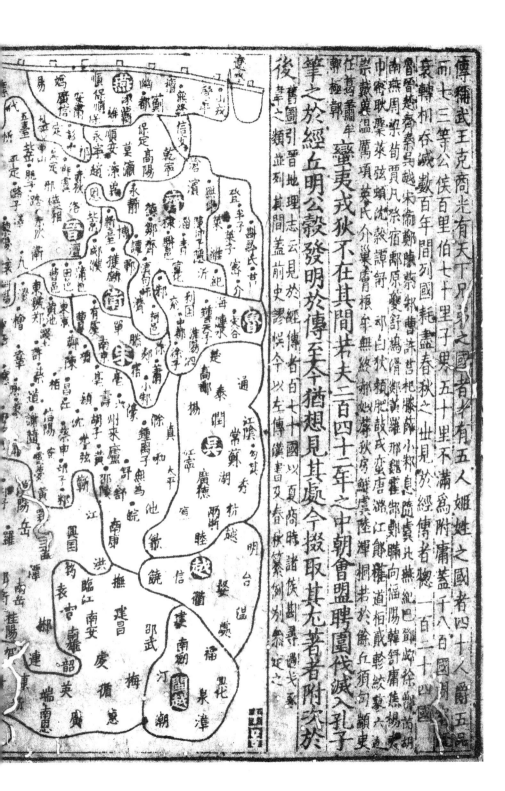

傳稱武王克商光有天下月彩之國者少有五人姬姓之國者四十人爵五品
而七三等公侯百里伯七十里子男五十里不滿為附庸蓋千八百國而二十四
衰韓以存滅數百年間列國耗盡春秋之世見於經傳者總一百二十四
管蔡郕霍魯衛毛聃郜雍曹滕畢原酆郇邘晉應韓武之穆也邗晉
南燕邢茅胙祭周公之胤也凡蔣邢茅胙祭周公之胤也
巾舒耿黎萊弦鄣鄟鄅莒郯邾小邾偪陽鄫任宿須句顓臾
邿鄟顓淳于蕭郊宋戴向黃葛江道柏戴鄖絞軫州蓼六沈
宗戴葛根牟邿鮮虞肥鼓白狄鮮虞洮陽陸渾潞汾皋徐
戎蠻溫厲賞根牟鮮虞戎武終陸渾陽樊須句鄟更

蠻夷戎狄不在其間若夫二百四十二年之中朝會盟聘國代滅入孔子
筆之於經丘明公穀發明於傳至今猶想見其處今撥取其尤著者附次於
後舊圖引晉地理志云見於經傳者十七以夏商時諸侯剞劂尋遇戈蒙
廟堙没恍今以左傳漢書又春秋筮例別為一篇
鄭桓郕溫屬項

二二

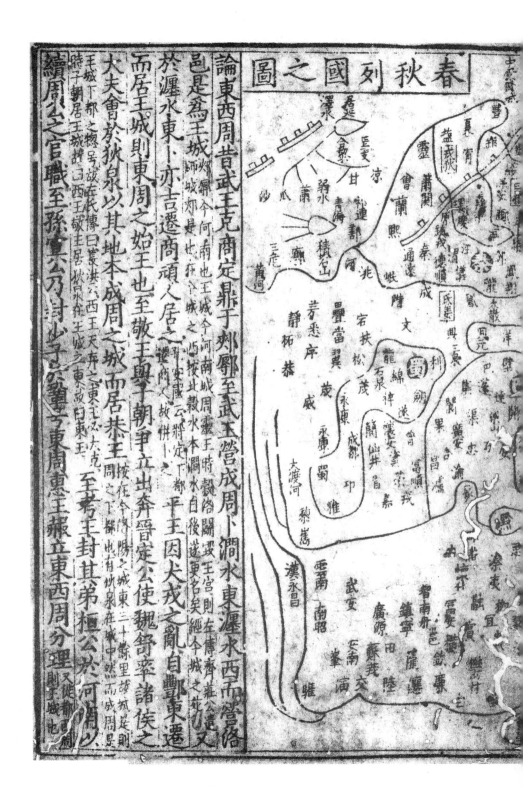

論東西周昔武王克商定鼎于郟鄏至武王營成周卜澗水東瀍水西而營洛

邑是為王城郟鄏今河南也王城今河南城周師城郟是也按此穀水本瀍水自後遂更名矣瀍水之東王城之東三十餘里瑕城也在城中瀍西城周是

於瀍水東亦吉遷商頑民居之鄭語安康定下都平王因犬戎之亂自郟東遷

而居王城則東周之始王也至敬王與子朝爭立出奔晉定公使魏舒率諸侯之

大夫會於狄泉以其地本成周之城而居恭王按在今洛陽之城東三十餘里瑕城也在城中瀍西城周是

續周公之官職至孫寧公乃封少子於鞏以東周惠王班立東西周分理則王城也又徙都河南則王城也

齊小白召陵之盟

晉平公平丘之會

諸侯于申

黃池之會

鄭之師

東京首止

西京翟泉

大棘

黃梁

沙亭

唐

制田

曲梁

成

防

夷儀

穀陵

掌

武城

五鹿

雞澤

蒙澤

圍

鳴鴈

宛濮

蒲

平丘

城棣

新城

鴻口

乾谿

北杏

横

沙隨

盧門

蟲牢

馬陵

解

貫

承匡

褚氏

紀

鄂城

南京

鄆城

棘邑

萊

萍丘

祝丘

新城

清

廩丘

鐵

成

紀

垂

阿澤

桃丘

龜陰

鮑

紅

清

穆陵

夾谷

中城

成

穀丘

逢澤

二四

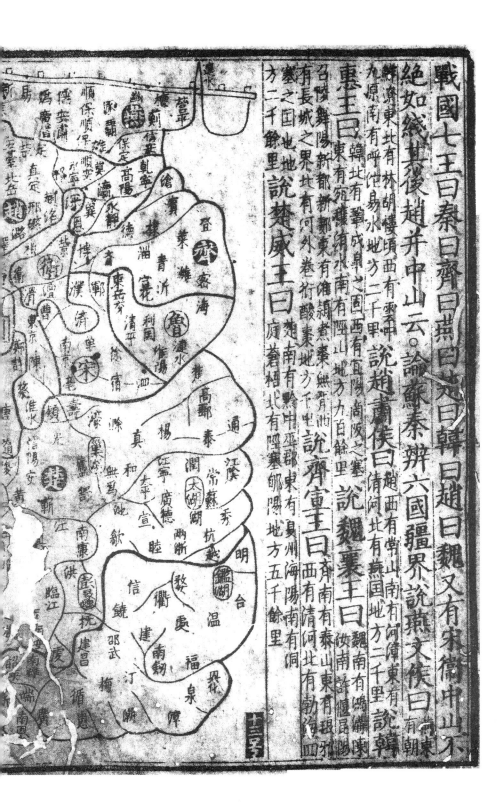

戰國七王曰秦曰齊曰燕曰楚曰韓曰趙曰魏又有宋衞中山不

絶如綫其後趙并中山云。論蘇秦辨六國疆界說燕文侯曰有朝

鮮遼東北有林胡樓煩西有雲中

九原南有呼沱易水地方二千餘里說趙肅侯曰趙西有常山南有河漳東有清河北有燕國地方二千里說韓

宣王曰韓北有鞏洛成臯之固西有宜陽商阪之塞東有宛穰洧水南有陘山地方九百餘里說魏襄王曰

魏南有鴻溝陳東有淮潁煑棗無胥西有長城之界北有河外卷衍酸棗地方千里說齊宣王曰

齊南有泰山東有琅邪西有清河北有渤海地方二千餘里說楚威王曰

楚東有夏州海陽南有洞庭蒼梧北有陘塞郇陽地方五千餘里

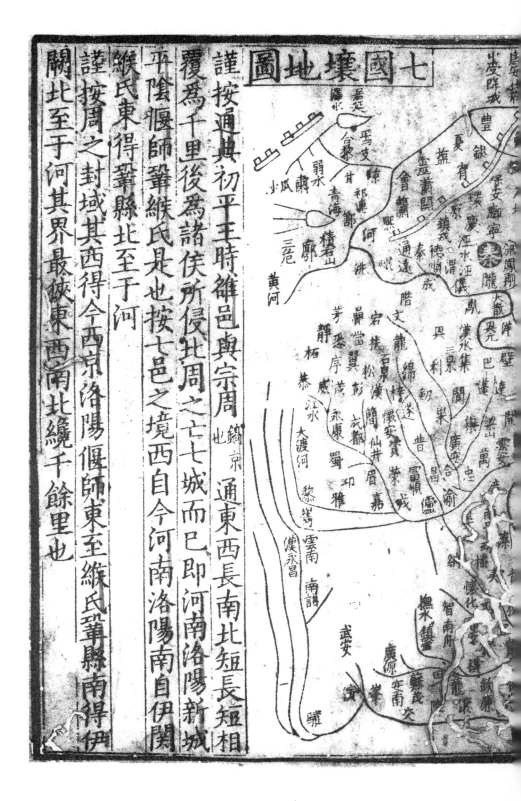

七國地壤圖

謹按通典初平王時雒邑與宗周也〔鎬京〕

通東西長南北短長短相

覆爲千里後爲諸侯所侵北周之七七城而巳即 河南洛陽新城

平陰偃師鞏緱氏是也按七邑之境西自今河南洛陽南自伊關

緱氏東得鞏縣北至于河

謹按周之封域其西得今西京洛陽偃師東至緱氏鞏縣南得伊

關北至于河其界最狹東西南北繞千餘里也

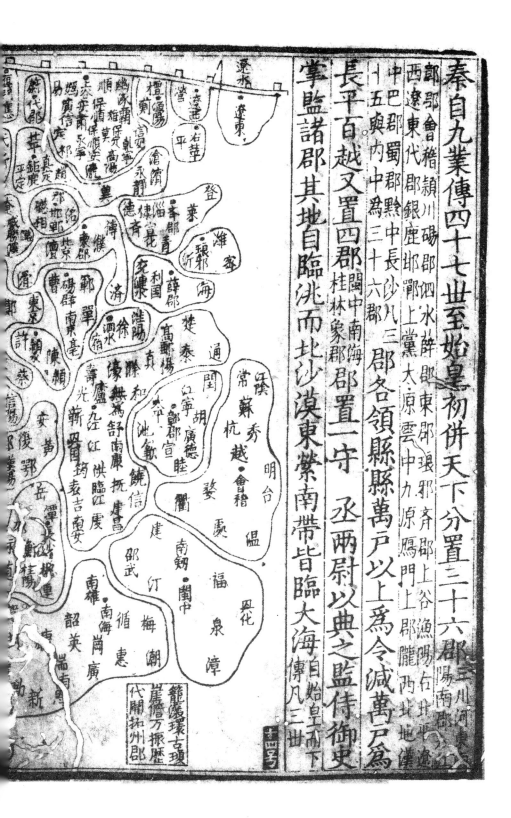

秦自九業傳四十七世至始皇初併天下分置三十六

郡凡會稽潁川碭郡泗水薛郡東郡琅邪齊郡上谷漁陽右北平遼
西遼東代郡鉅鹿邯鄲上黨太原雲中九原鴈門上郡隴西其地漢
中巴郡蜀郡黔中長沙八郡三
十五與內史中為三十六郡

一郡各領縣縣萬戶以上為令減萬戶為
長平百越又置四郡桂林象郡各置二守　丞兩尉以典之監侍御史
掌監諸郡其地自臨洮而北沙漠東縈南帶皆臨大海自始皇而下
閩中南海　傳八三世

三川河東陽南郡遠江

遶水

遼東

遼西

右北平

檀漁陽

涿郡上谷漁陽

薊代郡

莽

太原

趙

鉅鹿

邯鄲

魏郡

東郡

陳留

潁川

陳

汝南

濟

泗水

沛

碭郡

彭城

下邳

東海

琅邪

北海

齊

青

登

萊

蒙

臨淄

濟南

博

濟

琅邪

海

徐

楚

彭城

泰

通

胡

江寧

廣德

宣

睦

蘇

常

杭

溫

秀

越

會稽

明台

婺

福

泉

漳

建

南劍

邵武

汀

梅

循

惠

潮

廣

南雄

韶

端

籠溪環古頃

嶺僑萬振歷

代關拓州郡

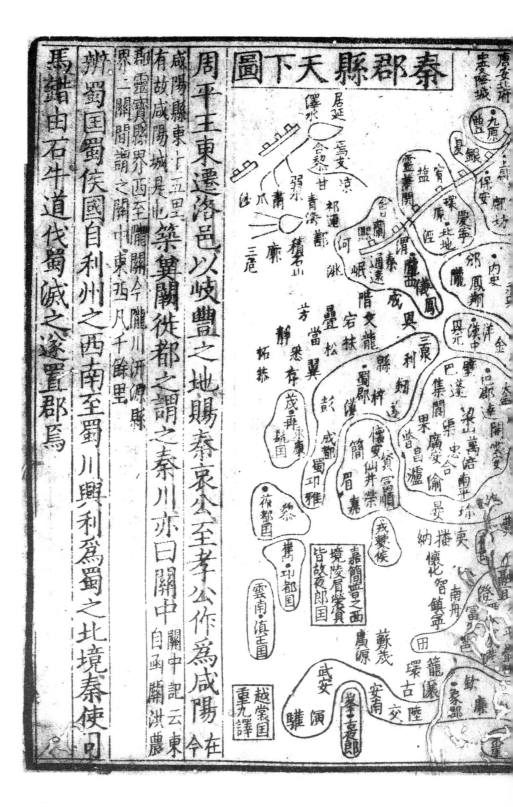

秦郡縣天下圖

周平王東遷洛邑以岐豐之地賜秦襄公至孝公作為咸陽在今

咸陽縣東十五里有故咸陽城是也築冀闕徙都之謂之秦川亦曰關中關中記云東自函關洪農

郡靈寶縣界西至隴關今隴川洮源縣界二關間謂之關中東西凡千餘里

辦蜀國蜀侯國自利州之西南至蜀川興利為蜀之北境秦使司

馬錯由石牛道伐蜀滅之遂置郡焉

二九

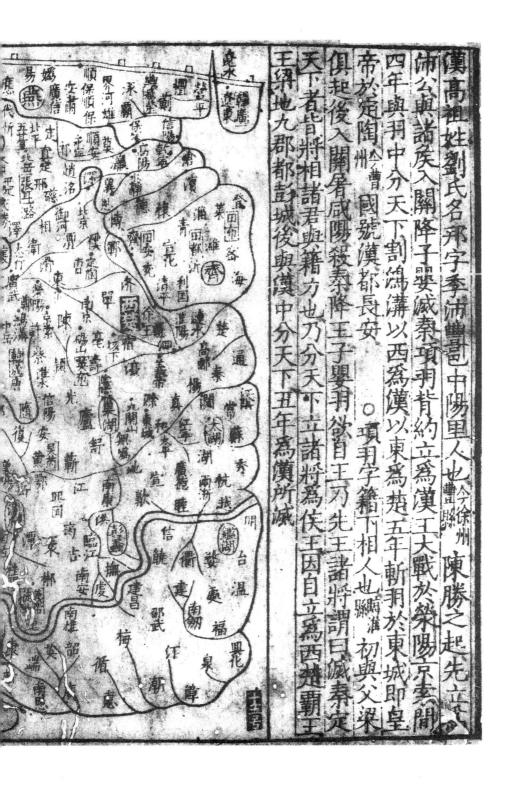

漢高祖姓劉氏名邦字季沛豐邑中陽里人也〇曹縣今徐州 陳勝之起先立為

沛公與諸侯入關降子嬰滅秦項羽背約立為漢王大戰於滎陽京索間

四年與羽中分天下割鴻溝以西為漢以東為楚五年斬羽於東城即皇

帝於定陶今曹州國號漢都長安〇項羽字籍下相人也縣屬淮初與父梁

俱起後入關屠咸陽殺秦王子嬰羽欲自立為王乃先王諸將謂曰滅秦定

天下者皆此將相諸君與籍力也乃分天下立諸將為侯王因自立為西楚霸

王綱地九郡都彭城後與漢中分天下五年為漢所滅

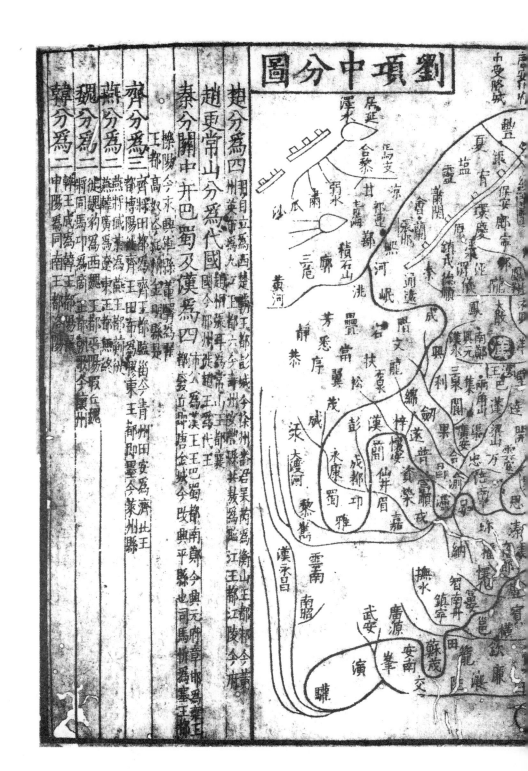

劉項分中圖

趙分為四

秦分關中開井為四蜀及漢為四　趙更常山分為代國

齊分為三

燕分為二

魏分為二

韓分為二

三一

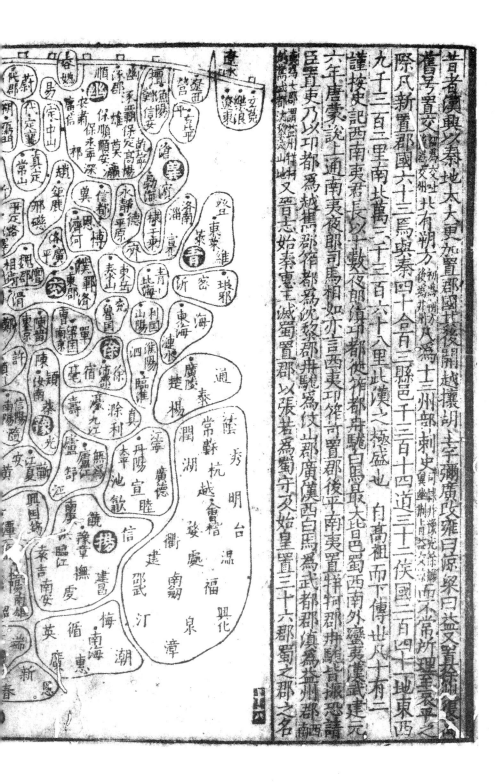

普者漢興以秦地大大更加置郡國其後開越攘胡

舊號置交阯朔方之州及交州凡十三州部刺史領之

際瓜新置郡國六十三爲與秦四十合爲縣邑千三百一十四道三十一侯國二百四十地東西

九千三百二里南北萬三千三百六十八里此漢之極盛也　白萬祖而下傳世凡八十有二

謹接史記西南夷君長以數十夜郎最大比巴蜀西南外蠻夷置　漢武建元

六年唐蒙說上通南夜郎司馬相如亦言西夷邛笮可置郡後平南夷置牂牁郡恐諧

臣首更乃以邛都爲越嶲郡笮都爲沈黎郡廣漢西白馬爲武都郡滇爲益州郡蜀之名

爲首　唐志始秦惠王滅蜀置郡以張若爲蜀守交始皇置三十六郡蜀之郡之名

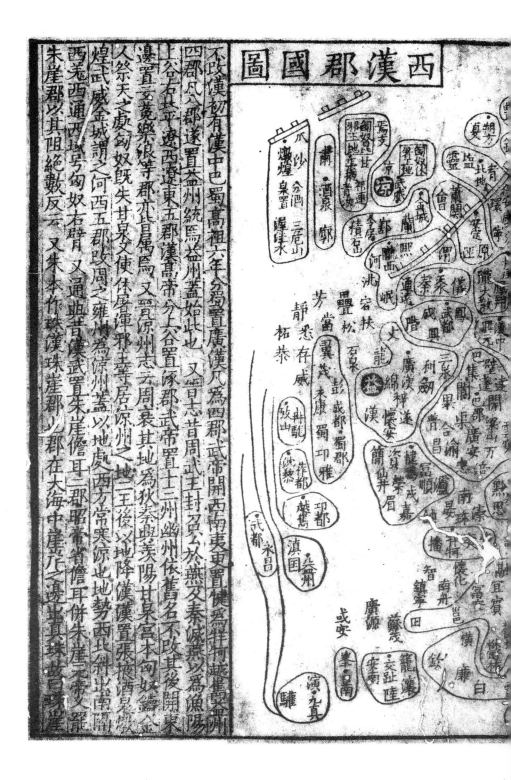

西漢郡國圖

政漢初有漢中巴蜀置廣漢凡為四郡武帝開西南夷更置犍為牂柯越嶲
四郡凡八郡遂置益州統焉益州蓋始此也又案志昔周武王封召公於燕交秦城燕以為漁陽
上谷右北平遼西五郡漢置帝分上谷置涿郡涿郡武帝置十三州幽州依舊名不政其後開東
邊置玄菟樂浪等郡又置涼州志云周襄其地為狄秦與羌陽甘泉本句奴壽金
人祭天文處休屠邪王昆耶居焉漢武使休屠昆邪王等居涼州之地
煌武威金城謂之河西五郡政周之雍州為涼州蓋地處西方常寒涼也地勢西北
西羌西通西域号勾奴右臂又通典昔漢武置朱崖儋耳二郡昭帝省儋耳并朱崖元帝又罷
朱崖郡以其阻絕數反云又朱本竹珠漢珠崖郡在大海中崖岸之邊並出真珠故曰珠崖

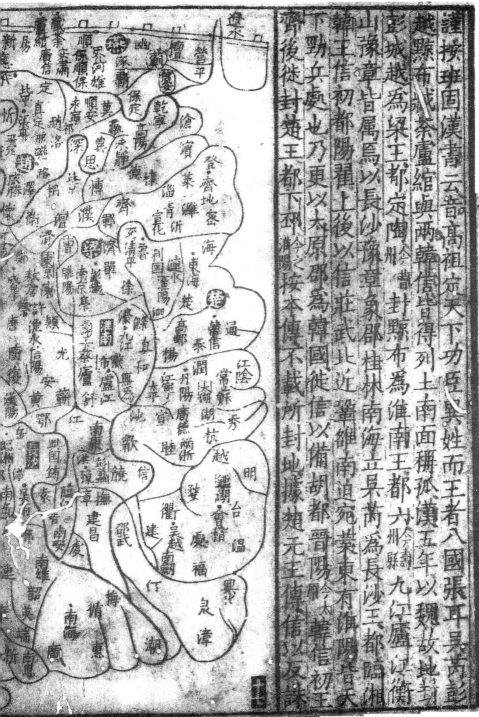

謹按西固漢青兖齊高祖定天下功臣異姓而王者八國張耳是爲彭

越縣越布戍荼盧綰與兩韓信地凡得列土南面稱孤漢五年以魏故地封

彭城越爲梁王都定陶州賣封縣布爲淮南王都六州縣九江衡

山豫章皆屬爲長沙豫章象郡桂林南海五吳芮爲長沙王都臨湘

韓王信初都陽翟上後以信壯武北近鞏雒南迫宛葉東有淮陽皆天

下勁兵處也刀更以太原郡爲韓國徙信以備胡都晉陽原信初王

齊後徙封趙王都下刴淮陽按本傳不載所封地據趙元主傳信以反誅

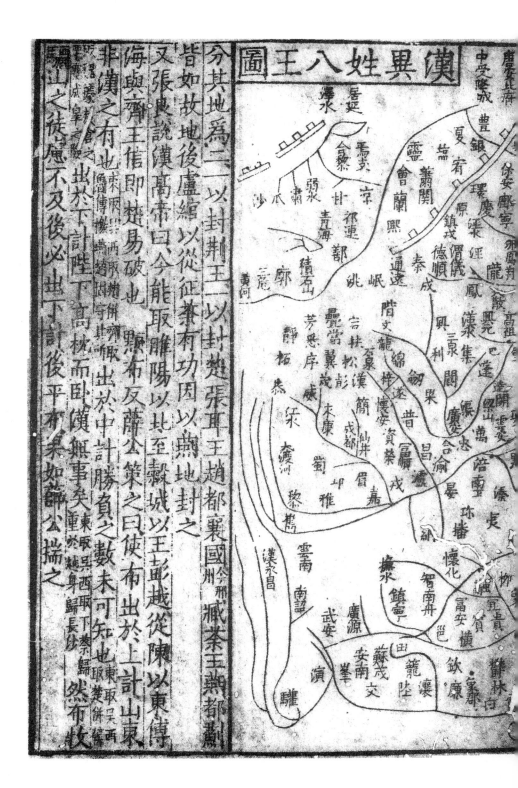

分其地爲二一以封荊王二以封楚

皆如故地後盧綰以從征兼有功因以與地封之

又張良說漢高帝曰今能取雕陽以北至穀城以王彭越從陳以東傅

海與齊王信即趙易破也黥布及薛公策之曰使布出於上計山東

非漢之有也出於下計陛下高枕而卧漢無事矣運於越身歸長沙

瀾江之徙廬處不及後必出下計後平耳果如薛公揣之然布牧

王張耳王趙都襄國(今會稽邢)藏荼王燕都薊

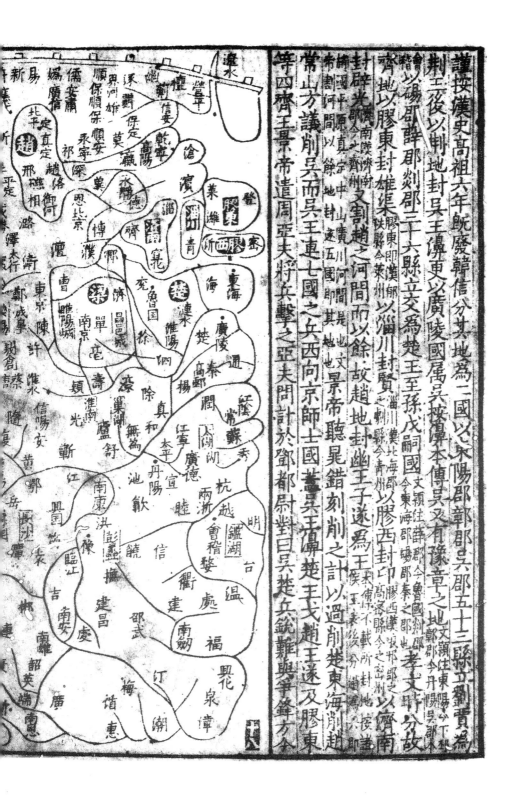

謹按漢史高祖六年既廢韓信分其地為二國之宋陽郡郡郡吳郡五十三縣立劉賈為荊王後以荊地封吳王濞更以廣陵國屬吳稱濞本傳吳又有豫章之地郡今丹陽郡以鄣郡醉郡劊郡三十六縣立交為楚王至孫戊嗣國今東海郡以膠東封雄渠膠東即漢郡今膠西郡秦之地郡以膠東封豐地以膠東封趙之河間而以餘故趙地封幽王子遂為濟南故齊割趙地封幽王子遂為常山方議削吳而吳王連七國之兵西向京師士國蓋吳王濞楚王戊趙王遂及膠東等四齊王景帝遣周亞夫將兵擊之亞夫問計於鄧都尉對曰吳楚兵銳難與爭鋒方

三六

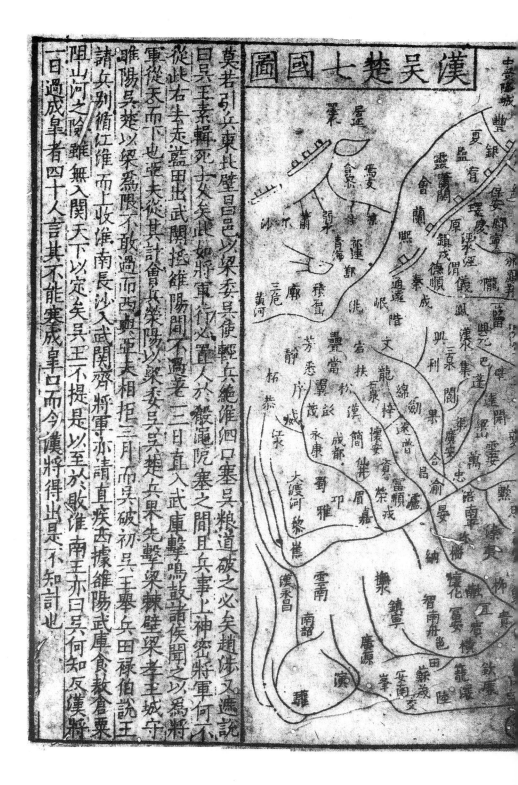

漢吳楚七國圖

莫若引兵東北壁昌邑以梁委吳使輕兵絕淮泗口塞吳粮道破之必矣趙涉又遍說

曰吳王素驕死力久矣此如將軍行必置人於殽澠阨院塞之間且兵事上神密將軍何不

從此右去走藍田出武關抵雒陽間不過差二三日直入武庫擊鳴鼓諸侯聞之以爲將

軍從天而下也亞夫從其計會兵榮陽以梁委吳吳果先擊梁棘壁梁老王城守

雖陽吳楚以梁爲限不敢過而西與亞夫相拒三月而吳破初吳王舉兵田祿伯說王

諸女別循江淮而上收淮南長沙入武關齊將軍亦請直疾西據雒陽武庫食敖倉粟

阻山河之險雖無入關天下以定矣吳王不提是以至於敗淮南王亦曰吳何知反漢將

一日過成皋者四十人言其不能塞成皋口而今漢將得出是不知計也

三七

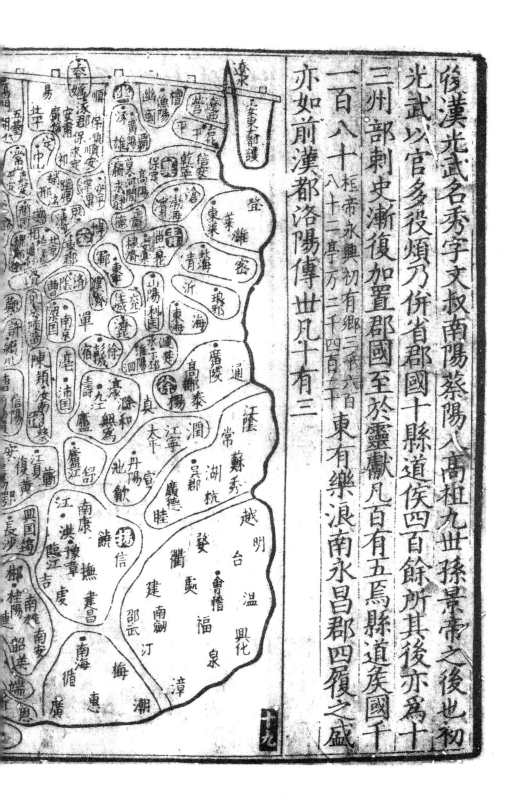

後漢光武名秀字文叔南陽蔡陽人高祖九世孫景帝之後也初

光武以官多役煩乃併省郡國十縣道侯四百餘所其後亦為

三州部刺史漸復加置郡國至於靈獻凡百有五焉縣國千

一百八十〔桓帝永典初有鄉三千六百八十二亭萬二千四百四十〕東有樂浪南永昌郡四復之盛

亦如前漢都洛陽傳世凡十有三

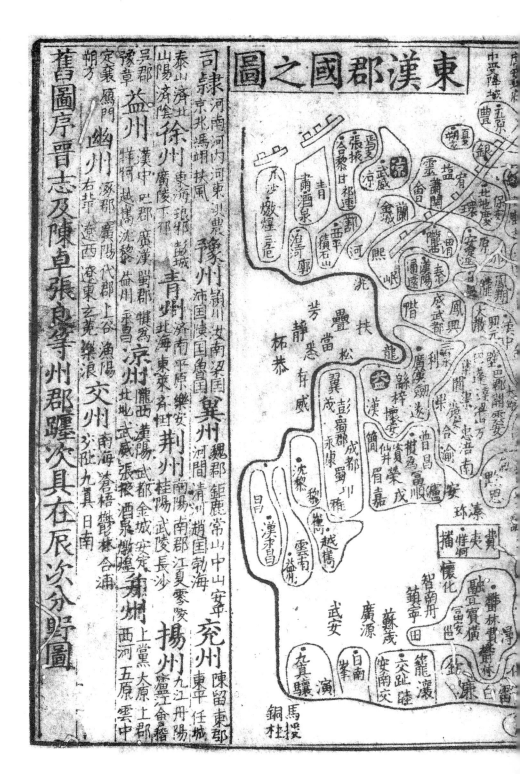

東漢郡國之圖

司隸
河南 河內 河東 弘農
泰山 濟北 京兆 馮翊 扶風
山陽 濟陰
徐州 東海 琅邪 彭城 廣陵 下邳

豫州 潁川 汝南 梁國
沛國 陳國 魯國
青州 濟南 平原 樂安 北海 東萊 齊國

冀州 魏郡 鉅鹿 常山 中山 安平
河間 清河 趙國 勃海

荊州 南陽 南郡 江夏 零陵
桂陽 武陵 長沙

益州 漢中 巴郡 廣漢 蜀郡
犍為 牂柯 越巂 益州 永昌

涼州 隴西 漢陽 武都 金城 安定
北地 武威 張掖 酒泉 敦煌

兗州 陳留 東郡
東平 任城

揚州 九江 丹陽
廬江 會稽
吳郡

交州 南海 蒼梧 鬱林 合浦
交趾 九真 日南

幽州 涿郡 廣陽 代郡 上谷 漁陽
右北平 遼西 遼東 玄菟 樂浪

定襄 鴈門 朔方

并州 上黨 太原 上郡
西河 五原 雲中

舊圖序晉志及陳卓張良等州郡躔次具在辰次分野圖

三九

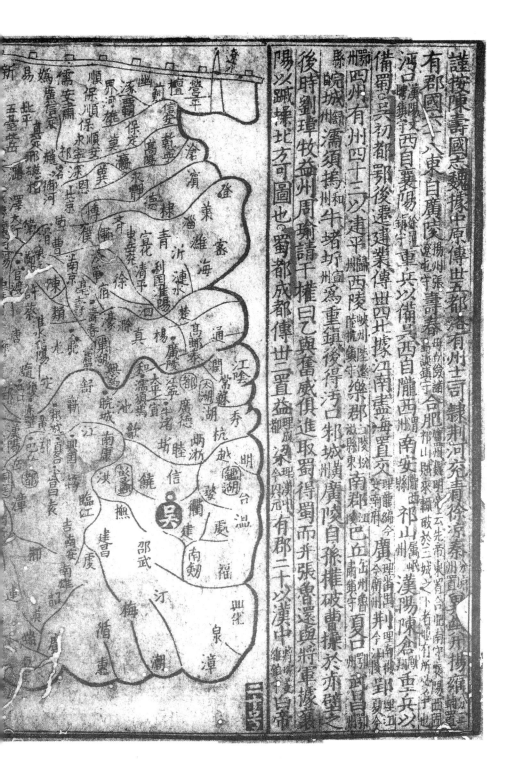

謹按陳壽國志魏據中原傳世五都洛有州土司隸荊河兖青徐京秦州置
有郡國六十八東自廣陵楊州張壽春
沔口西自襄陽重兵以備蜀吳初都鄂後遷建業傳世四以備蜀西自隴西
備蜀吳初都鄂後遷建業傳世四以備蜀西自隴
州有州四十二以建平西陵為重鎮後得沔口邾城黃廣陵自孫權破曹
縣皖城牛渚坫以為重鎮後得沔口邾城
後時劉璋牧益州周瑜請干權已與奮威俱進取蜀得蜀而并張魯還遣將軍據襄
陽以蹴躁北方可圖也蜀都成都傳世二置益理漢州今四川有郡二十以漢中傳鎮漢白帝

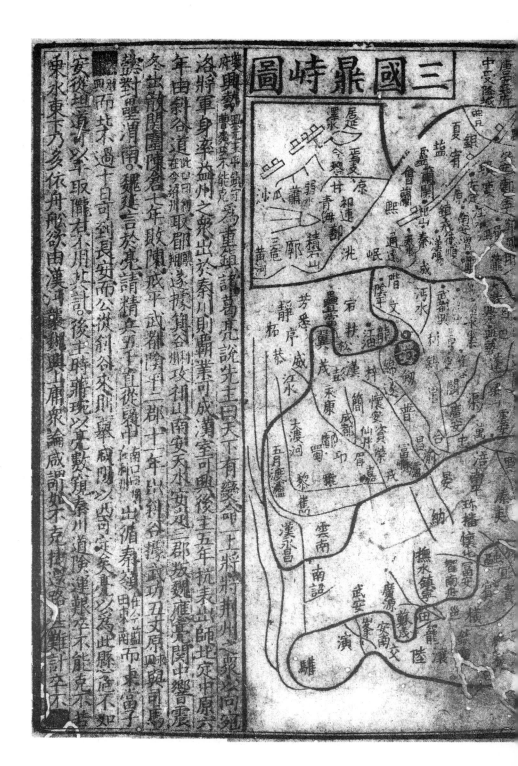

三國鼎峙圖

諸葛亮說先主曰天下有變□上將將荊州之衆以向宛洛將軍身率益州之衆出於秦川則霸業可成漢室可興矣後主五年抗表出師北定中原六年由斜谷道取郿出建威魏延言欲與諸谷攻祁山南安天水安定三郡數應亮聞中震出師前開陳倉圍陳倉二十餘日不能克冬出散關圍陳倉魏建言於兵請精五千直從褒中出循秦嶺而東當子午而北不過十日可到長安而公從斜谷來必足以至矣亮以為此縣危不如安從坦道可以平取隴右十全不用其計後主時蔣琬議數親秦川道險進軍亦不能克遂不為此縣適不如乘水東下乃多依舟船欲由漢沔襲魏興上庸衆論咸謂如不克捷其還道難計卒不

四一

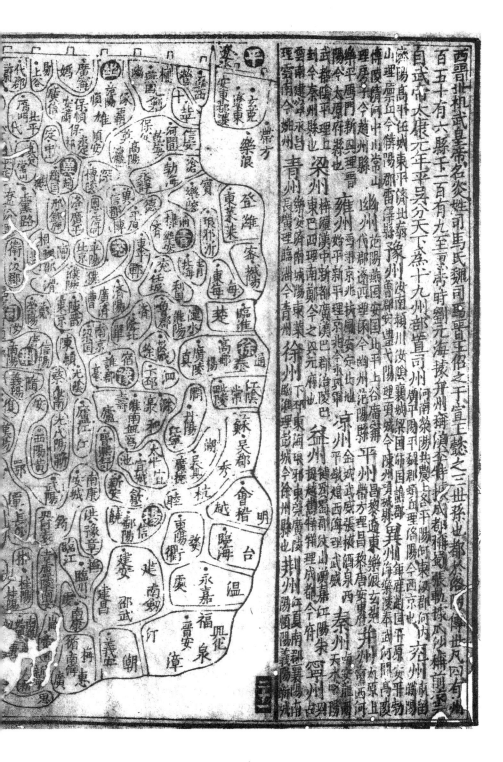

西晉北統武皇帝名炎姓司馬氏魏司晉王倍之于宣王懿之三世孫也都洛陽傳世八四有州百五十有六縣千一百有九至懷帝時劉元海擾亂州郡遂成都稱蜀

自武帝太康元年平吳分天下爲十九州部置司州

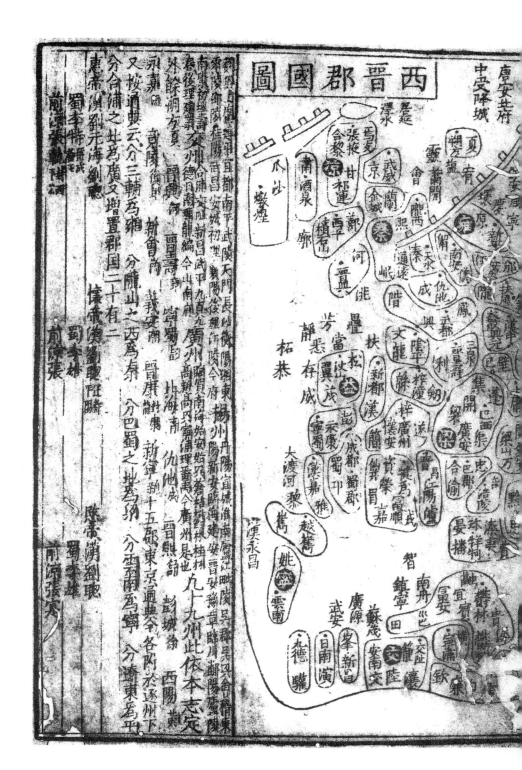

西晉郡國圖

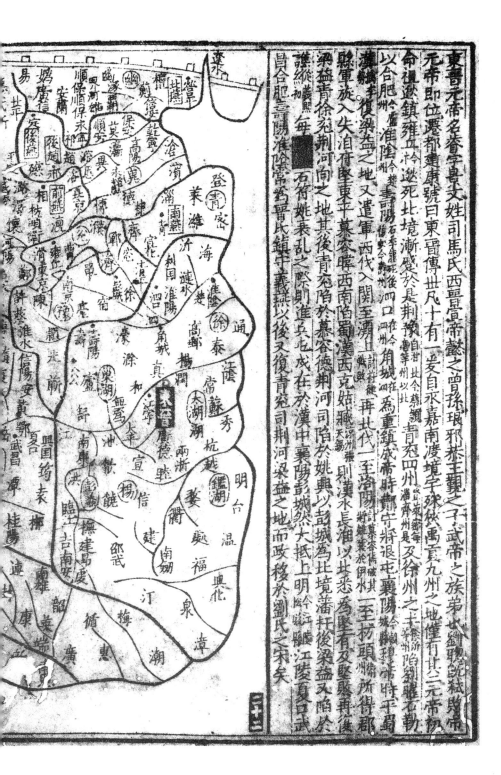

東晉元帝名睿字景文姓司馬氏西晉宣帝懿之曾孫琅邪恭王覲之子武帝之族弟也劉聰既弑懷帝

元帝即位喪都建康號曰東晉傳世凡十有一妻自承嘉南渡境宇殊然禹貢九州之地僅有其二元帝初

命祖逖鎮雍丘於逖死比境漸感於是荊豫漸感於四口在今角城在為重鎮青宛四州又徐州之半陷劉曜石勒

以合肥於淮陰州

漢嬖復梁益之地又遣軍西平慕容廆再世入關至湣

聯軍旋入失泪府陛東平慕容廆西南陷於蜀漢西南

梁益青徐兗荊河向之地其後青宛陷於慕容德荊司河陷於姚興少荿城為比境藩扞後又堅戴再陷於

淮縱義熙每　　石符姚表乱之際進五兵戌在於漢中襄陽彭城然大抵上明隴龍江陵夏口武

昌合肥壽陽淮陰常為晉氏鎮守義熙以後又復青宛司荊河梁益之地而政穆於劉氏之宋矣

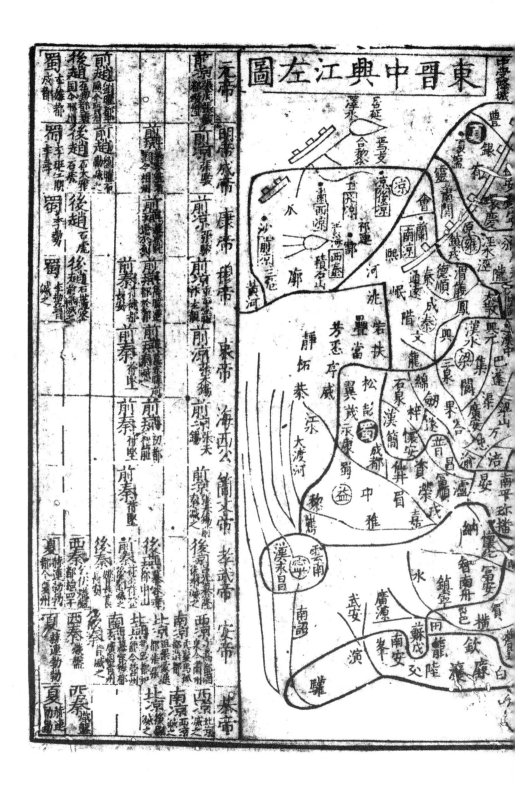

東晋中興江左興圖

四五

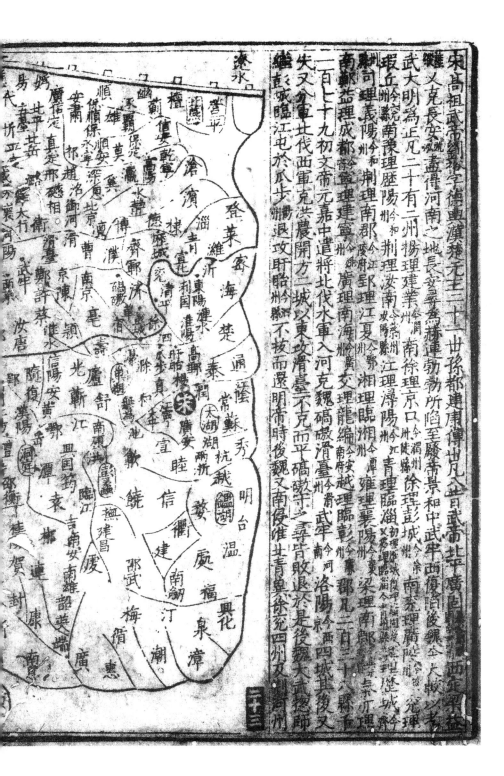

宋高祖武帝劉裕字德輿濱楚元王二十一世孫都建康傳世凡八世曰武帝北平廣固曰武帝西定梁益義克長安誠盡得河南之地長安尋為赫連勃勃所陷至廢帝景和中武牢西復百後魏全太城之考武大明為正凡二十有二州揚理建業今閩南徐理京口今潤州徐理彭城今徐理歷城今青理臨淄兗城琅丘今兗州南兗理歷陽州今和荊理江夏今鄂州青理臨淄今徐理臨淄州司理義陽州今荊理南郡今江湘理臨湘今潭州雍理襄陽今襄郡益理成都鬱林理建寧今廣理南海今交理龍編今安武理臨彰今梁理南郡凡二百二十八縣南郡益理成都鬱林理建寧今廣理南海今交理龍編今安武理臨彰今梁理南郡凡二百二十八縣

一百七十九初文帝元嘉中遣將北伐水軍入河克魏碻磝滑渭臺不克而還明帝時後魏又南侵淮北青奧徐兗四州失又入軍北伐西克虎牢二城以東攻滑臺不拔而還明帝時後魏又南侵淮北青奧徐兗四州又攻盱眙城不拔明帝時後魏又南侵淮北青奧徐兗四州臨江屯於瓜步

二十三

四六

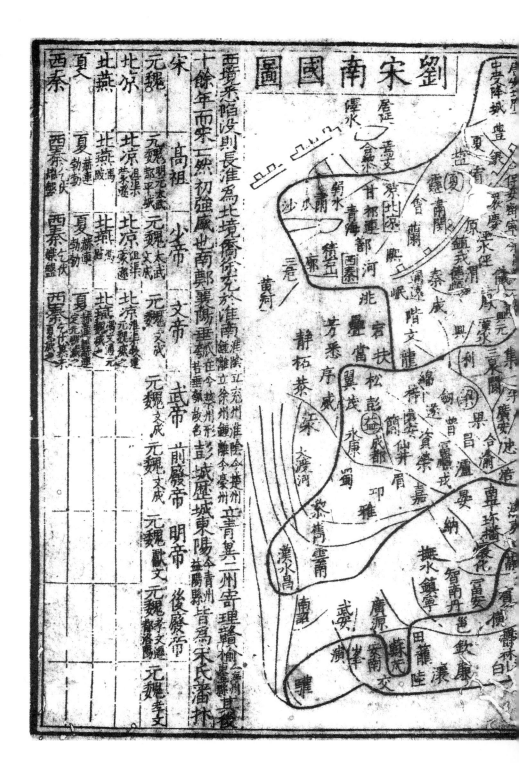

劉宋南國圖

西境秦陷没則長淮為北境僑徙充斥於淮南
十餘年而宋亡然初強盛也南鄭襄陽……
淮陰立兗州淮陰公連州……
徐州鎮……州形……
彭城歷城東陽……益陽縣皆為宋氏藩輔

宋　高祖　少帝　文帝　武帝　前廢帝　明帝　後廢帝

元魏　明元　太武　文成　元魏文成　元魏獻文　元魏孝文

北涼

北燕

夏

西秦

四七

南齊太祖高帝蕭道成字紹伯漢相何二十四世孫都建康傳七

凡七南齊淮北之地所有絕少青州理胸山縣今海州冀理渦口今渦州臨淮縣

荊河理壽春州今壽北兗理淮陰州今楚北徐理鍾離州今濠又置巴東理

巴郡變其餘州郡悉因前代州凡二十有二郡三百九十五縣千

四百七十四其後頻爲後魏所侵至東昏元永初污土諸郡相繼

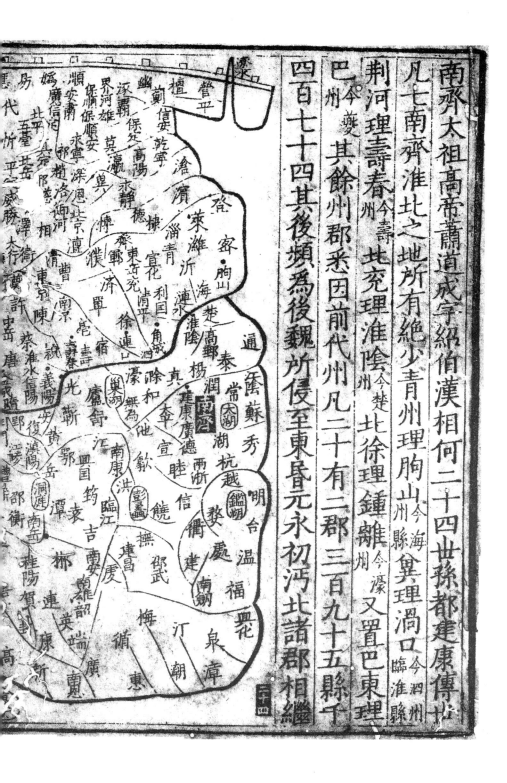

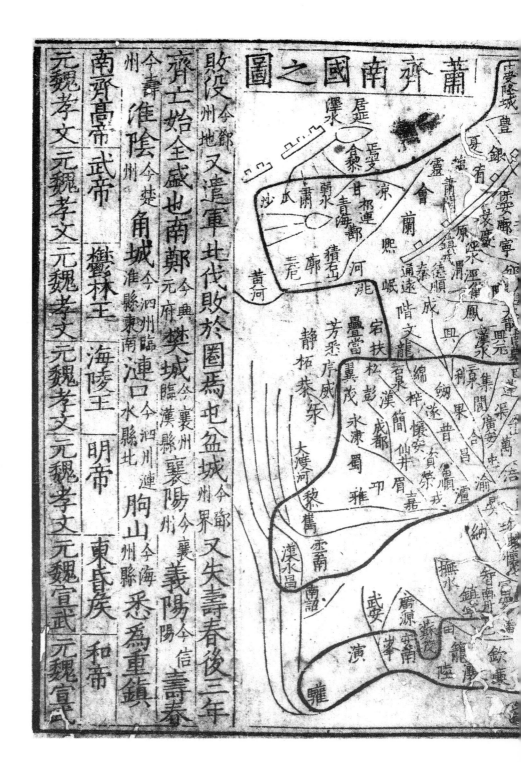

蕭齊南國之圖

敗没又遣軍北伐敗於圍焉屯盆城〔今鄴州地〕州界又失壽春後三年

齊土始全盛也南鄭〔今典府〕樊城〔今襄州〕襄陽〔今襄陽〕義陽〔今信〕壽春

今壽州 角城〔今泗州臨〕連口〔今泗州連〕胸山〔今海州〕悉為重鎮

淮陰〔今楚州〕

南齊高帝　武帝　鬱林王　海陵王　明帝　東昏侯　和帝

元魏孝文　元魏孝文　元魏孝文　元魏孝文　元魏孝文　元魏宣武　元魏宣武

四九

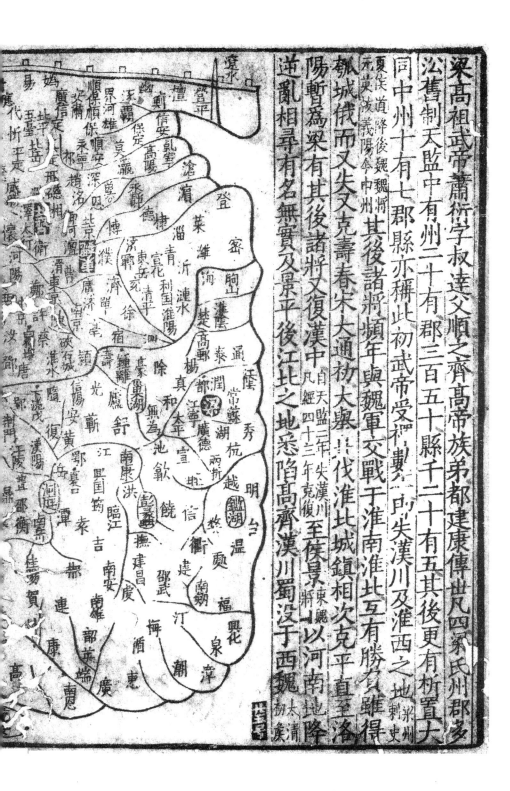

梁高祖武帝蕭衍字叔達父順之齊高帝族弟都建康傳世凡四家氏州郡多

公舊制天監中有州二十有郡三百五十縣千二十有五其後更有析置大（梁州刺史）

同中州十有七郡縣亦稱此初武帝受禪數一户失漢中及淮西之地（夏侯道遷降後魏將元獎波羨陽奔中州）

其後諸將頻年與魏軍交戰于淮南淮北互有勝負雖得

城俄而又失又克壽春宋大通初大興北伐淮北城鎮相次克平直至洛

陽暫爲梁有其後諸將又復漢中凡經四十三年克復至侯景將以河南地降

逆亂相尋有名無實及景平後江北之地悉陷高齊漢川蜀沒于西魏（太清初庚）

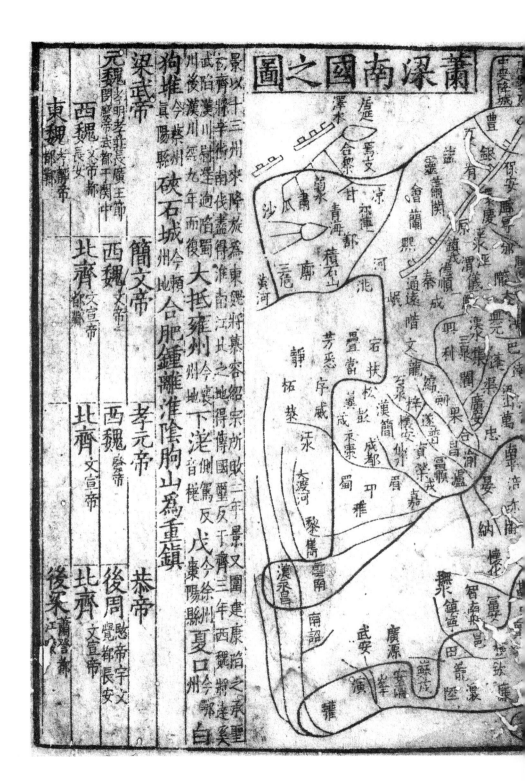

蕭梁南國之圖

景以十三州來降旋為東魏將慕容紹宗所敗三年景又圍建康陷之承聖元年齊師南伐蓋得淮南江北之地齊三年西魏將達奚武陷漢中漢川盡陷蜀後漢川經九年而復陷蜀州後復今紫州

大抵雍州今襄陽地下涽音桴反戊棗今徐州鄔陽縣夏口州今鄔州白

狗堆真陽縣硤石城州今頼地合肥鍾離淮陰胊山為重鎮

元魏孝明考非非長廣王節閔帝去都洛中

梁武帝

簡文帝

孝元帝

恭帝

西魏文帝

西魏廢帝

後周愍帝宇文覺都長安

東魏孝靜帝

北齊文宣帝

北齊文宣帝

北齊文宣帝

後梁蕭詧都江陵

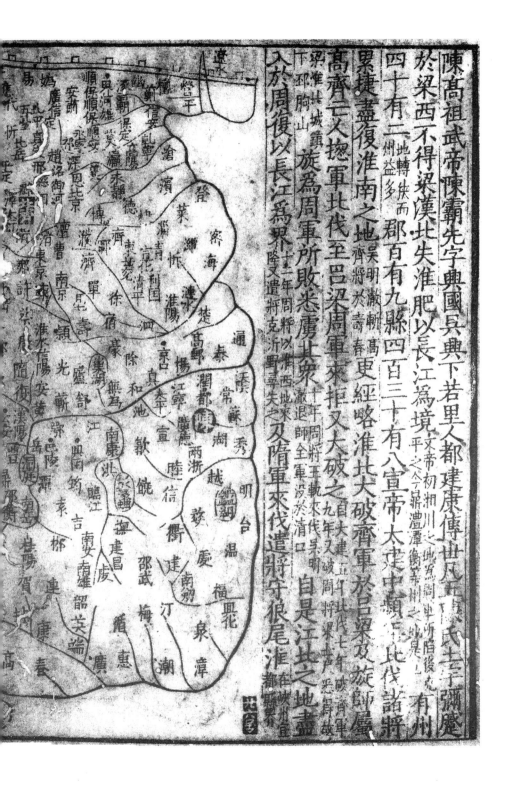

陳高祖武帝陳霸先字興國吳興下若里人都建康傳世凡五歷陳氏士千年彌歷

於梁西不得梁漢北失淮肥以長江為境平之众亭鼎灃潭衡莱州之妙是已有州

四十有二州益多地轉狹而郡百有九縣四百三十有八宣帝太建中頻已此伐諸將

累捷盡復淮南之地齊將於壽春更經略淮北大破齊軍於呂梁及旋師諸將

高齊三人摠軍北伐至呂梁周軍來拒又大破之九年建五年周將王軌太伐之自是江北之地盡

梁淮北城鎮下郡胸山為周軍所敗悉虜其衆十年周將拒退師全軍沒於清口

旅為周軍所敗悉虜其衆十二年周將以淮西地来侵失之之又隋軍來伐遣將守狼尾淮

入於周復以長江為界降又遣將都尾淮

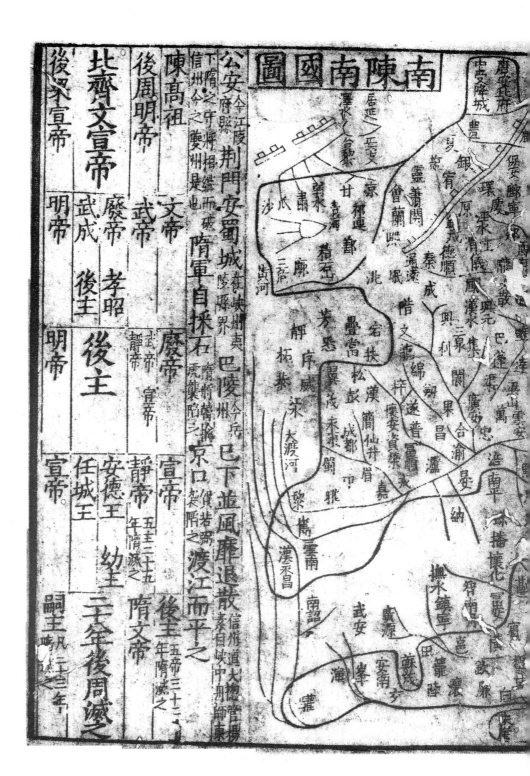

南陳南國圖

公安今江陵府縣　荊門安蜀城舊在峽州夷陵縣界　巴陵今岳州　巳下並凰靡退散信州道大揔管楊素自峽中舟師東下隋軍自採石虎檻胎之京口賀若弼取之渡江而平之　後主年隋滅之五主三十二年

陳高祖　文帝　武帝　廢帝宣帝靜帝　宣帝靜帝　安德王　任城王　幼主三十年後周滅之五主三十五年隋滅之

後周明帝　武帝　孝昭後主　明帝　宣帝

北齊文宣帝　廢帝　後主

後梁承宣帝　明帝　後主嗣王凡二十三年

今江陵府縣下隋之守將相繼而破信州今夔州是也

隋軍自採石虎檻胎之

隋軍舳艫隨陳叛之

年隋滅之

五三

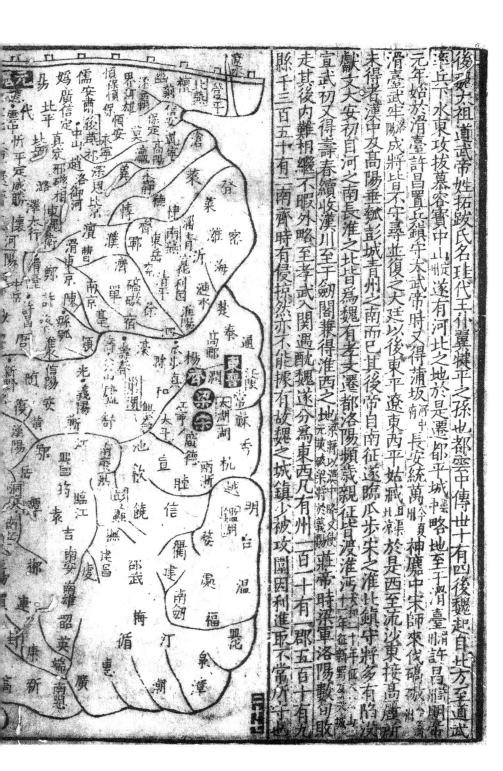

後魏太祖道武帝姓拓跋氏名珪代王什翼犍平之孫也都雲中傳世十有四後魏起自北方至道武

始兵下水東攻拔慕容寶中山定遂有河北之地於是遷都平城中略至于滑臺許昌

元年始於滑臺許昌置兵鎮守大武帝時又得蒲坂長安統萬神鹿中夏

滑臺牢陽成將此不守壽並復之大廷以後東平遼東西平始臧步於是西至流沙東接高麗

未得者漢中及高陽垂軹彭城青州之南而已其後帝自南征遂臨瓜步宋之淮北鎮守將多有陷沒

獻文大安初又得壽春收漢川至于劒閣兼得淮西之地遂分洛陽頻歲親征黃帝時梁軍洛陽數日取

宣武初目河之南長淮之北皆為魏有孝文遷都洛陽魏遂分為東西凡有州一百一十有一郡五百一十有九

走其後內難相繼不暇外略至孝武入關遇酖魏遂分之城鎮少被攻圍因利進取亦不

縣千三百五十有一南齊時有侵掠然亦不能擁有故魏之城鎮少被攻圍因利進取亦不常才十也

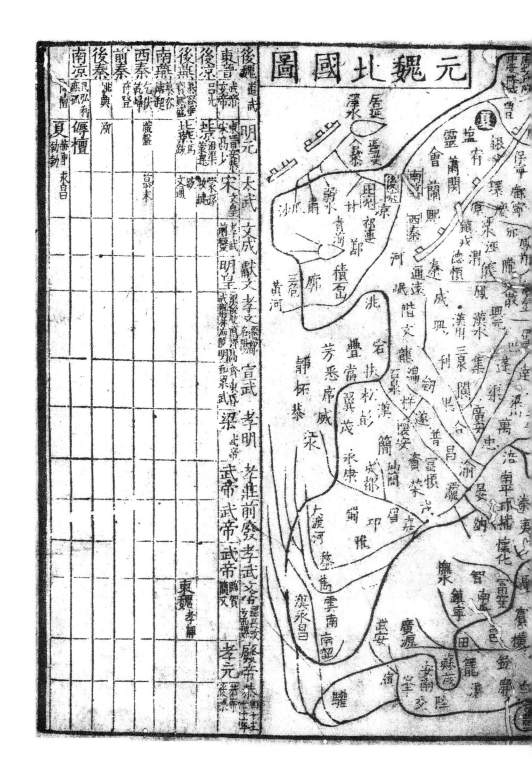

元魏北國圖

南涼	後秦	前秦	西秦	南燕	後燕	後涼	東晉	後魏
							武帝	道武
								明元
							宋	太武
								文成
								獻文
								孝文
								宣武
							梁	孝明
							武帝	
							武帝	東魏 孝靜

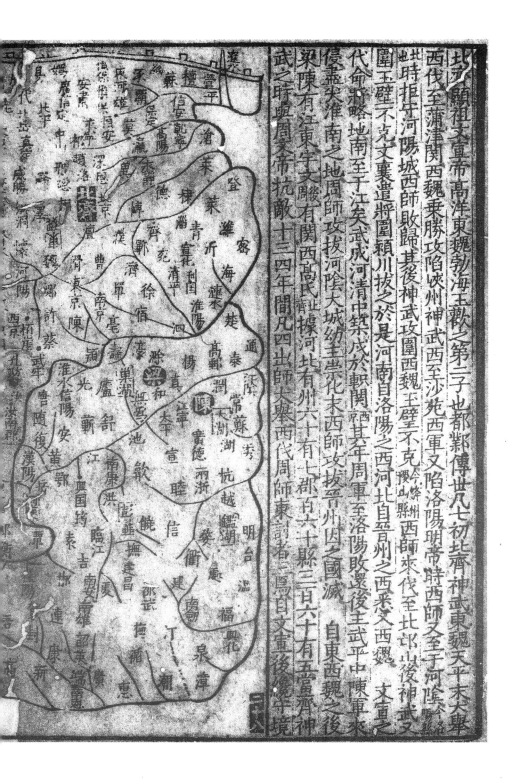

北齊顯祖文宣帝高洋東魏勃海王歡之第二子也都鄴傳世凡七初北齊神武東魏天平末大舉

西伐至蒲津關西魏乘勝攻陷陝州神武西至沙苑西軍文陷洛陽明帝時西師又至于河陰

地時拒守河陽城西師敗歸其後神武攻圍洛陽西魏玉壁不克神武師來伐至北邙山後神武

玉壁不克文襄遣將圍潁川拔之於是河南自洛陽之西河北自晉州之西柔文西遷之

代命削略地南至于江矣武成河清中築戍於軹關西其六年周軍至洛陽敗還後主武平中陳軍來

侵嘉尖雀淮南之地周師政拔河陰大城幼主承化末西師政拔晉州因之國滅

梁陳有江東之地周後有關西高氏此據河北有州六十有七郡百六十縣三百六十有五

之時與周文帝抗歐十三四年間凡四出師大舉西代周師東討者三為齊神

武之後文宣帝之境

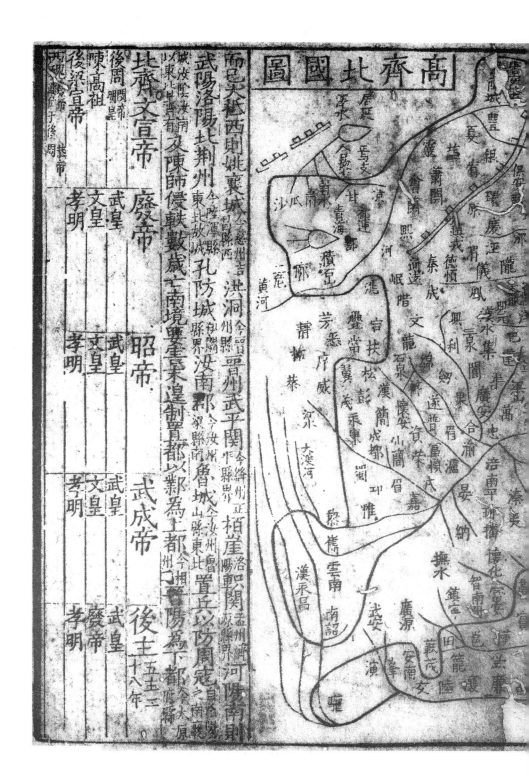

高齊北國圖

而巳大祗西則姚襄城（今慈州吉昌縣西）洪洞（今晉州洪洞縣界）

武陽洛陽北則荊州（今陸渾縣）城役陰汝洞及城放城其東北猶有城

孔防城（保關州汝南郡今汝州梁縣南）及陳師侵軼數歲亡南境豐金泉邊邊制置

覃州武平關（今絳州正平縣界）栢崖洛陽（孟州河陽縣界）河陽則（今河南府）魯城山（今汝州魯山縣東北）置兵以防周冦之闖陽為下都（今大原縣）邘以鄴為上都

北齊文宣帝
廢帝
昭帝
武成帝
後主　五五二　十八年

武皇　文皇　孝明
武皇　文皇　孝明
武皇　文皇　孝明
武皇　廢帝　孝明

後周明帝
陳高祖
後梁宣帝

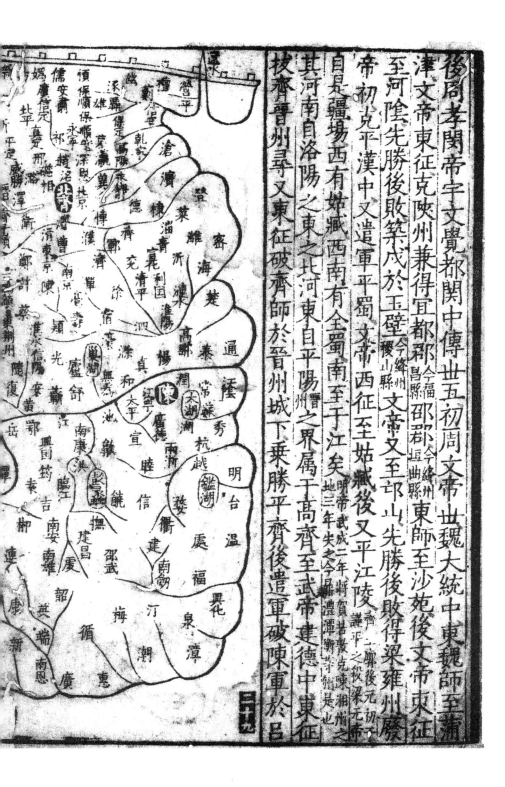

後周孝閔帝宇文覺都關中傳世五初周文帝世魏大統中東魏師至蕭

津文帝東征克陝州兼得宜都郡〔今福州〕邵郡〔今絳州〕東師至沙苑後文帝東征

至河陰先勝後敗築戍於玉璧〔今絳州稷山縣〕文帝至邛山先勝後敗得梁雍州隆

帝初克平漢中又遣軍平蜀又帝西征至始藏後又平江陵

其彊埸西有始藏西南有全蜀南至于江矣

其河南自洛陽之東之北河東自平陽之界屬于高齊至武帝建德中東征

拔齊晉州尋又東征破齊師於晉州城下乘勝平齊後遣軍破陳軍於呂

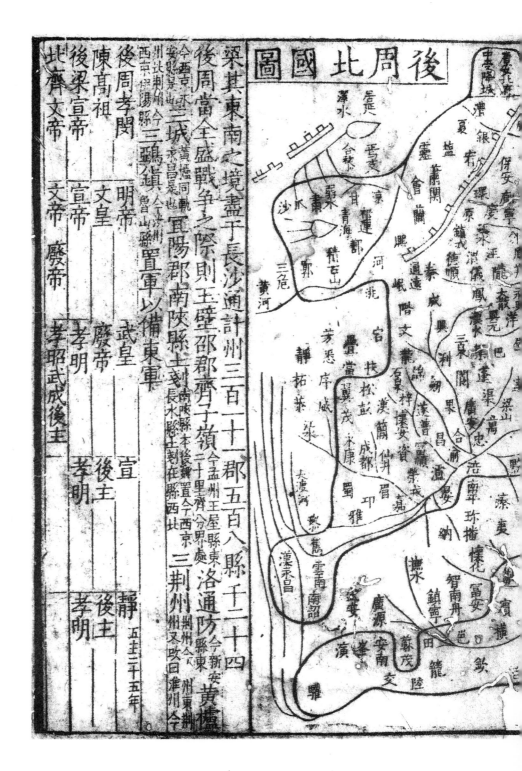

後周北國圖

梁其東南之境盡于長沙通計州三百一十一郡五百八縣千二十四

後周當全盛戰爭之際則土壁邵郡齊于嶺〔今孟州王屋縣東二十里齊分界處〕　洛通防〔今新安縣東〕黃櫨〔荊州今及欵曰潅州今〕三荊州〔荊州今潅州東〕

安昌莫〔今西京不三城黃橋同軌安處莫也〕　三城〔永昌莫也〕　瓦陽郡南陝縣土劃〔南陝縣本後置今西京〕　三鷗鎮〔今江潅州魯山縣山劃置〕　西京傷陽縣今〔州法荊州〕

置軍以備東軍

後周孝閔　　明帝

陳高祖　　　文皇　　武皇

後梁宣帝　　宣帝　　廢帝　　宣　　後主　　孝明

北齊文帝　　文帝　廢帝　孝明　　後主　　靜　五主二十五年

　　　　　孝昭武成後主

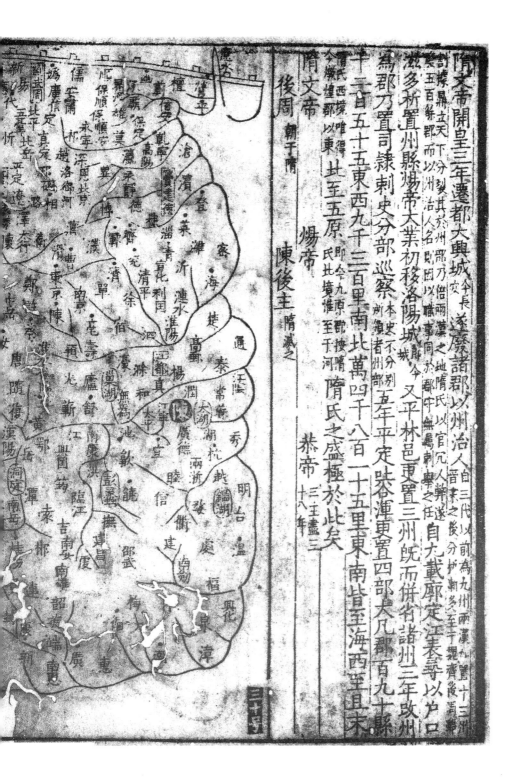

隋文帝開皇三年遷都大興城〈今長安〉遂廢諸郡以州治人自三代以前為九州兩漢九州置十三州

後周〈朝于隋〉　煬帝〈陳後主隋滅之　恭帝三主盧三〉

十二百五十五東西九千三百里南北萬四千八百二十五里東南貲至海西至且末

又平林邑更置三州皎而併省諸州二年改州為郡乃置司隸刺史分部巡察

又分置州縣煬帝大業初移洛陽城〈今〉滋多析置州縣煬帝大業初移洛陽城本史不分別所置者州部

隋文帝開皇三年遷都大興城〈今長安〉遂廢諸郡以州治人晉末之後分州郡多至于規齊後為

詞煬鼎立天下分裂其於州郡乃倍兩漢之地隋氏以官冘人斛則遂後玉百餘郡而以州治人名則因以職事同於郡中無屬刺史之任

至于河即今九原郡比境惟至于河

五年平定吐谷渾更置四郡大凡郡二百九十縣

自大業廓定江表等以戸口

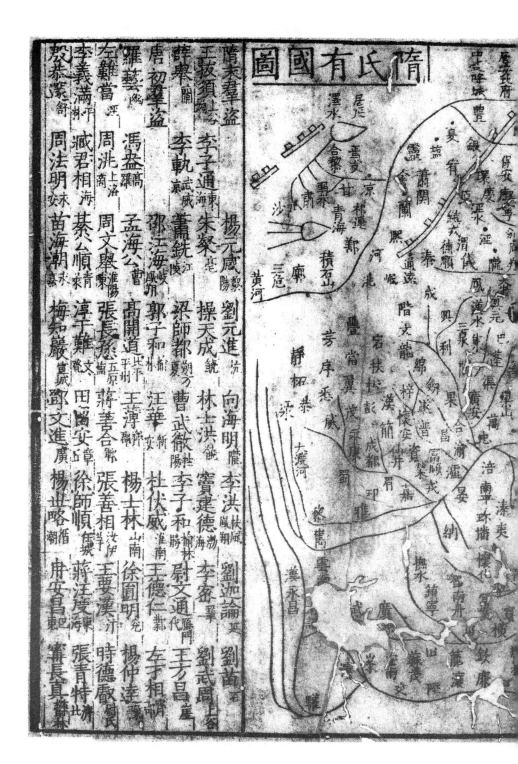

隋末羣盜
楊元感〔黎陽〕
劉元進〔晉安〕
向海明〔扶風〕
李洪〔隴西〕
劉迦論〔延安〕
劉武周〔上谷〕

王玅頞〔上谷〕
朱粲〔亳〕
操天成〔竟陵〕
林士洪〔饒〕
竇建德〔渤海〕
李密〔蒲山〕
尉文通〔馬門〕
王方昌〔上谷〕

薛舉〔關〕
李軌〔武威〕
蕭銑〔沔陵〕
梁師都〔朔方〕
曹武徹〔桂陽〕
李子和〔榆林〕
王德仁〔渤〕
楊仲達

唐初羣盜
邵江海〔峽州〕
郭子和〔夏〕
汪華〔新安〕
杜伏威〔淮南〕
王須拔〔漢沂〕
徐圓明〔兗〕
楊士林〔山南〕
徐圓朗

羅藝〔幽〕
孟海公〔曹〕
高開道〔北平〕
王薄〔齊〕
張善相〔汝〕
蔣善合〔鄞〕
王要漢〔汴〕
張青特〔淸〕

左難當〔涇〕
周洮〔上洛〕
周文舉〔淮陽〕
張長孫〔臨〕
田瓚〔安章〕
張善相
時德叡〔剡民〕
舟安昌〔起〕

李義滿〔邢〕
臧君相〔海〕
蔡公順〔青〕
淳于難〔文〕
鄧文進〔廣〕
徐師順〔瀛〕
蔣汪淩〔涪海〕
蕃長真

殷恭邃〔舒〕
馮盎〔高羅〕
苗海潮〔嘉〕
梅知巖〔富城〕
楊世略〔循〕
張青特

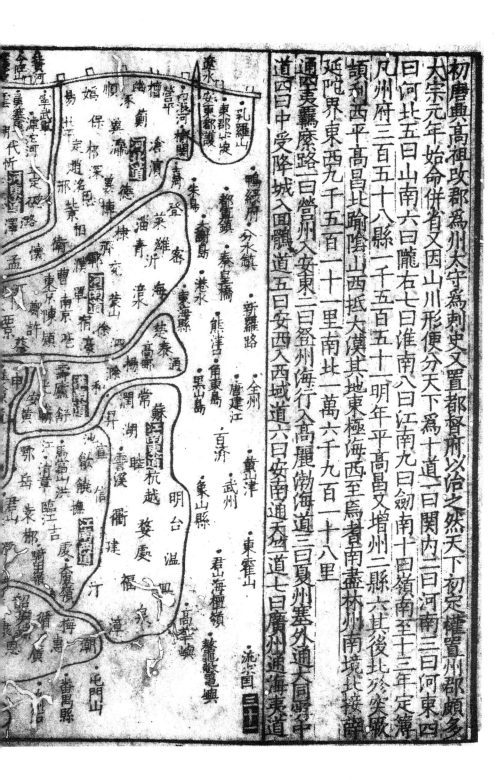

初唐與高祖改郡為州太守為刺史又置都督府以治之然天下初定權置州郡頗多

大宗元年始命併省又因山川形便分天下為十道一曰關內二曰河南三曰河東四

曰河北五曰山南六曰隴右七曰淮南八曰江南九曰劍南十曰嶺南至十三年定簿

凡州府三百五十八縣一千五百五十一明年平高昌又增州二縣六其後於類訾

州西平高昌比隃陰山西抵大漠其地東極海西至焉耆南盡林州南境北接薛

延陀界東西九千五百一十一里南北一萬六千九百一十八里

通西夷罽賓路一曰營州入安東道二曰登州海行入高麗渤海道三曰夏州塞外通大同雲中

道四曰中受降城入回鶻道五曰安西入西域道六曰安南通天竺道七曰廣州通海夷道

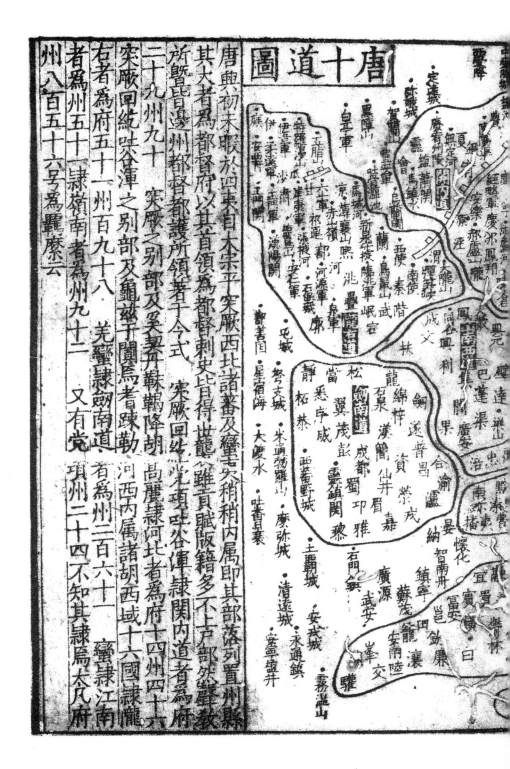

唐興初未暇於四方及其未平突厥西北諸蕃及蠻夷稍稍內屬即其部落列置州縣

其大者爲都督府以其首領爲都督刺史比得世襲雖貢賦版籍多不上戶部然聲教

所暨皆邊州都督都護所領著于令式

突厥回紇黨項吐谷渾隸關內道者爲府二十九州九十

突厥之別部及奚契丹靺鞨降胡高麗隸河北者爲府十四州四十六

突厥回紇黨項吐谷渾之別部及龜茲于闐焉耆疏勒河西內屬諸胡西域十六國隸隴

右者爲府五十一州百九十八　羌蠻隸劍南者爲州二百六十一

蠻隸江南者爲州五十一隸嶺南者爲州九十二　又有黨項州二十四不知其隸屬

者八百五十六號爲羈縻云

六三

謹按唐志自隋滅陳天下始合爲

乃攺州爲郡依漢制置太守以同隸

刺史相統治爲郡一百九十縣一千二百五十五唐興高祖攺郡爲州太

守爲刺史又置都督府以治之然天下初定權置州郡頗多明皇開元中

定天下州府自京都及諸都督護府外以畿之州爲四輔峽蒲蒲同等其餘

爲六雄鄭陜懷衛汴滑等十望宋亳滑許汝濟濮相等十緊者甚多更不復列及上中下之差

天寶中上下州一百八十九中州二十九下州二十九

肅宗乾元初收復以郡爲州置團練守捉使

安東都護府　津水

易媯　順義　幽陽　檀城　慶城　平北

代八　定博析定　真定常　趙起　滄景萊東　沂邪眼　高豪　海東

青海　淄　齊棣　博　濟南　兗海魯郡　徐　泗　淮

南京　宋亳　楚淮臨淮　除陽

杭餘嶺　越會稽　明姚餘　台臨海　常陵晉　蘇吳郡　潤陽丹　湖興吳　宣定　池　歙勤　饒陽　信安　衢　婺陽東　處雲縉　溫嘉　福樂泉清　漳浦漳　汀臨　潮陽　建建安　廣海

六四

都團練守捉使大者州鎮十餘小者二三州而已故自此所置皆無郡名

而不復列上中下之目其後有方鎮使官不錄於地里之書以為方鎮兵

伐之事非職方所掌故也然云後世因循以軍自地而没其州名又今置

軍者徒以虛名升建為州府之重

唐以來州郡異名

京兆今鳳翔軍　河南府京今西　宋京　南　魏京共　弁原府今太　昇康府今建　鎮今直定府　蒲今河中府

歧今鳳翔府　郿州今鼎　武州今階　景今永軍威　休京　遠軍儀州今遼　必州今唐　維州今威州

六五

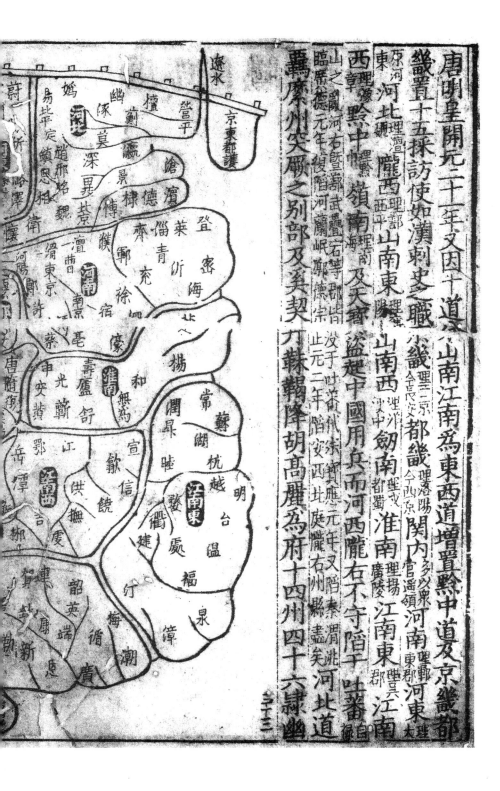

唐明皇開元二十一年又因十道

幾置十五採訪使如漢刺史之職

西鄙象黔中理黔

靈糜州突厥之別部及奚契

山南江南為東西道增置黔中道及京畿都

京東都護

河北

遼水

營平

幽薊

河南

淮南

劍南

關內

山南西

山南東

江南東

江南

河東

河北道

越

杭

湖

常

潤昇睢

宣信

歙饒

供撫

江

和無為

壽廬舒

蔡申光黃

岳鄂

明台溫

衢婺

建福泉

漳

潮

韶

端

循廣

新

恩

康

賀郡

柳

蒙

亳

宋

徐宿

兗

萊沂

青

淄

郓

登密

海

德棣

博

魏

隰

嵐

深莫

瀛

媯

檀

高麗

胡高麗為府十四州四十六隸

幽

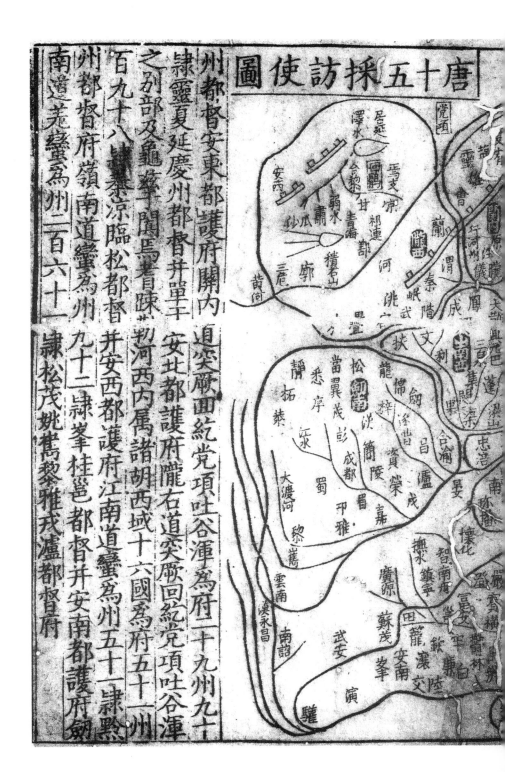

州都督安東都護府關內道突厥囬紇党項吐谷渾為府一十九州九十

隸靈夏延慶州都督并單于安北都護府隴右道突厥囬紇党項吐谷渾

之別部及龜茲于闐焉耆疎勒河西內屬諸胡西域十六國為府五十一州

百九十八　肅秦涼臨松都督并安西都護府江南道蠻為州五十一隸黔

州都督府嶺南道蠻為州九十二隸峯桂邕都督并安南都護府劍

南道羌蠻為州二百六十一　隸松茂姚嶲黎雅戎瀘都督府

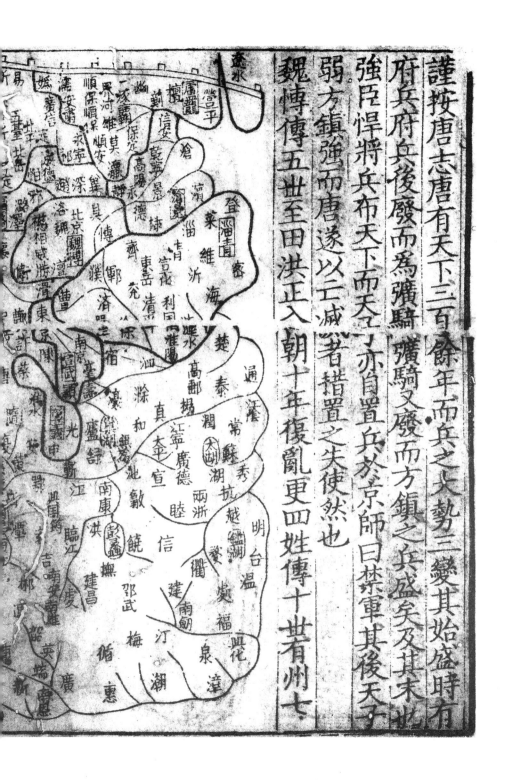

謹按唐志唐有天下三百餘年而兵之大勢三變其始盛時有
府兵府兵後廢而為彍騎彍騎又廢而方鎮之兵盛矣及其末也
強臣悍將兵布天下而天子亦自置兵於京師曰禁軍其後天子
弱方鎮強而唐遂以亡滅者措置之失使然也

魏愽傳五世至田洪正入朝十年復亂更四姓傳十世有州七

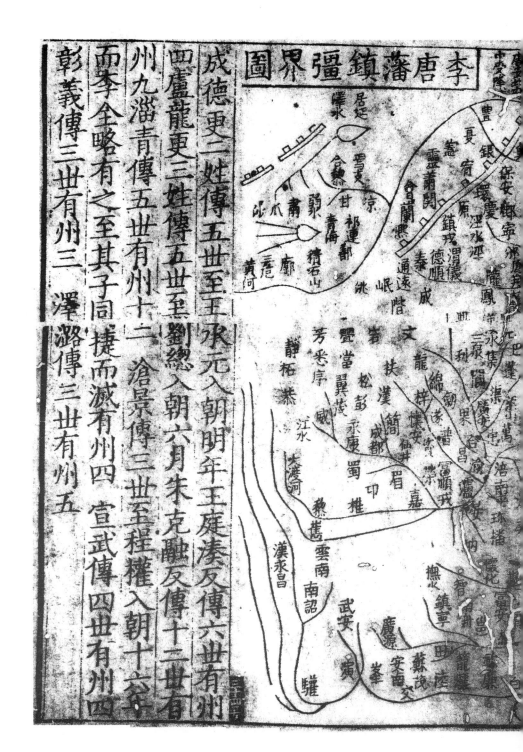

成德更二姓傳五世至王承元入朝明年王庭湊反傳六世有州
四盧龍更三姓傳五世至劉總入朝六月朱克融反傳十二世有
州九淄青傳五世有州十二滄景傳三世至程權入朝十六
而李全略有之至其子同捷而滅有州四宣武傳四世有州四
彰義傳三世有州三澤潞傳三世有州五

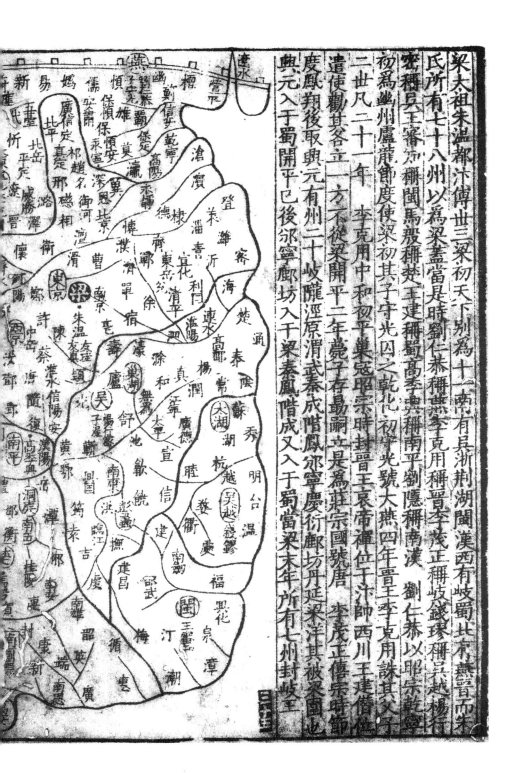

梁太祖朱溫都汴傳世三梁初天下別為十一南有吳浙荊湖閩漢西有岐蜀北有燕晉而朱

氏所有七十八州以為梁蓋當是時劉仁恭稱燕李克用稱晉楊行

密稱吳王審知稱閩馬殷稱楚王建稱蜀高季興稱南平劉隱稱南漢劉仁恭以卲宗乾寧

初為幽州盧龍節度使梁初稱其子守光四之乾化初守光號大燕四年晉王李克用誅其父子

二世凡二十一年李克用中和初平巢冦昭宗時封晉王哀帝禪位于汴帥西川王建僭位

遣使觀其容立一方不從梁開平二年蜀子存勗嗣立是為莊宗國號唐

度獻翔後取與元有州二十岐隴涇原渭武秦成階鳳郊寧慶衍鄜坊丹延

與元入于蜀開平巳後邠寧鄜坊入于梁秦鳳階成又入于蜀當梁末年所有七州封岐

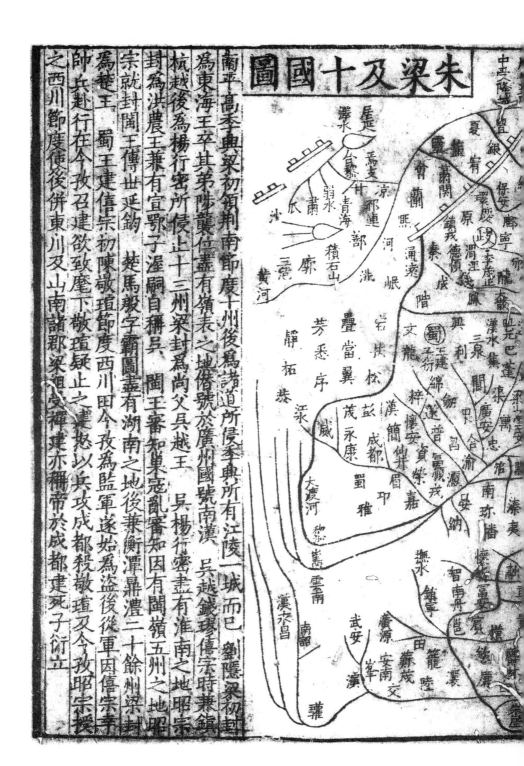

朱梁及十國圖

南平高季興梁初領荊南節度十州後為諸道所侵奉典所有江陵一城而巳劉隱梁初即
為東海王卒其弟陟襲位盡有嶺表之地僭號於廣州國號南漢
杭越後為揚行密所侵止十三州梁封為尚父吳越王吳楊行密盡有淮南之地昭宗
封為洪農王兼有宣鄂子渥嗣自稱吳閩王審知巢寇亂審知因有閩嶺五州之地昭
宗就封閩王傳出延鈞楚馬殷字霸圖盡有湖南之地後兼衡潭鼎澧二十餘州梁封
為楚王　蜀王建傳王宗初陳敬瑄節度西川田令孜為監軍遂始為盜後從軍因僖宗幸
之西川節度使後併東川及山南諸郡梁祖受禪建亦稱帝於成都建死子衍立
帥兵赴行在今孜召建欲致麾下敬瑄止之建怒以兵攻成都殺敬瑄又令孜昭宗長

七一

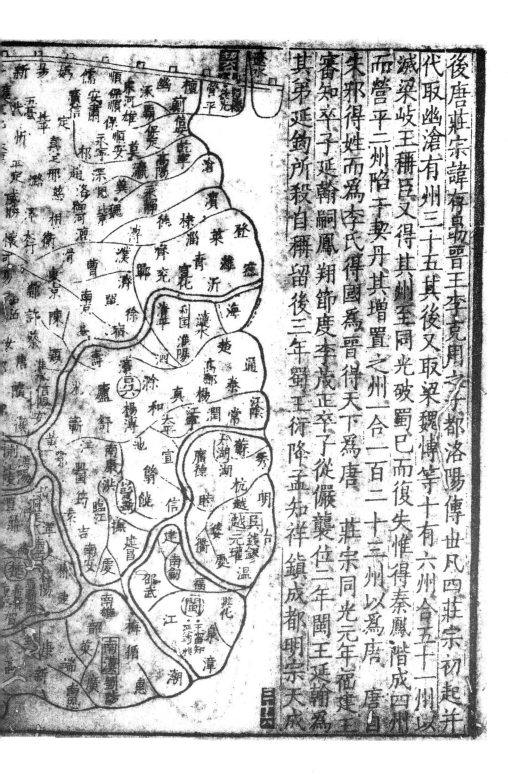

後唐莊宗諱存勗助晉王李克用之子都洛陽傳世凡四莊宗初起并
代取幽滄有州三十五其後又取幽等十有六州合五十一州以
滅梁岐王稱臣又得其州至同光破蜀巳而復失惟得秦鳳階成四州
而營平二州陷于契丹其增置之州一合一百二十三州以為唐有
失邦得姓而為李氏得國為晉得天下為唐
審知卒子延翰嗣鳳翔節度李茂正卒子從儼襲位二年閩王延翰為
其弟延鈞所殺自稱留後三年蜀王衍降孟知祥鎮成都明宗天成

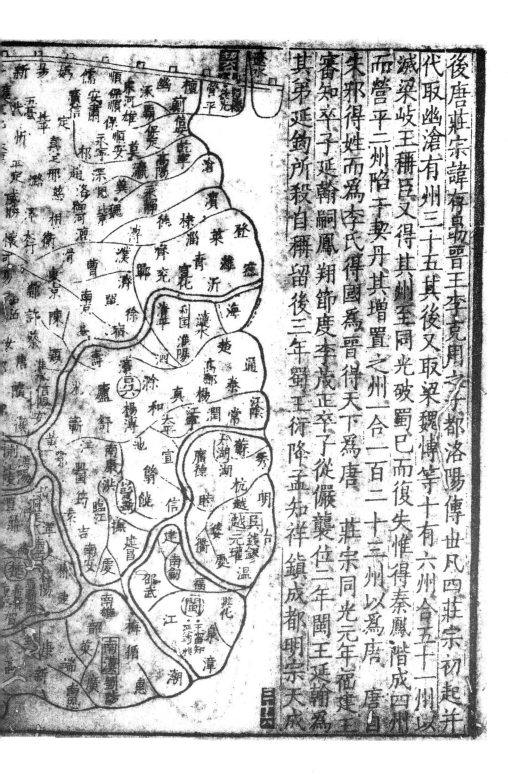

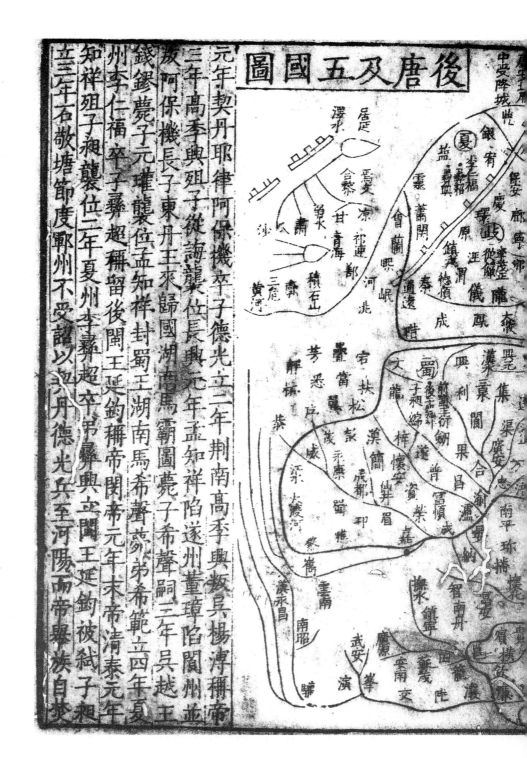

元年契丹耶律阿保機卒子德光立二年荆南高季興叛兵楊溥稱帝
三年高季興姐子從誨襲位長與元年孟知祥陷遂州董璋陷閬州並
叛阿保機長子東丹王來歸國湖西馬霸圖薨子希聲嗣三年吳越王
錢鏐薨子元瓘襲位孟知祥後封蜀王湖南馬希聲薨弟希範立四年夏
州李仁福卒子彝超襲後閩王延鈞稱帝閩帝元年末帝清泰元年
知祥姐子昶襲位二年夏州李彝超卒弟彝興立閩王延鈞被弒子昶
立三年石敬塘節度鄆州不受詔少ⅹ乣丹德光兵至河陽兩帝舉族自焚

七三

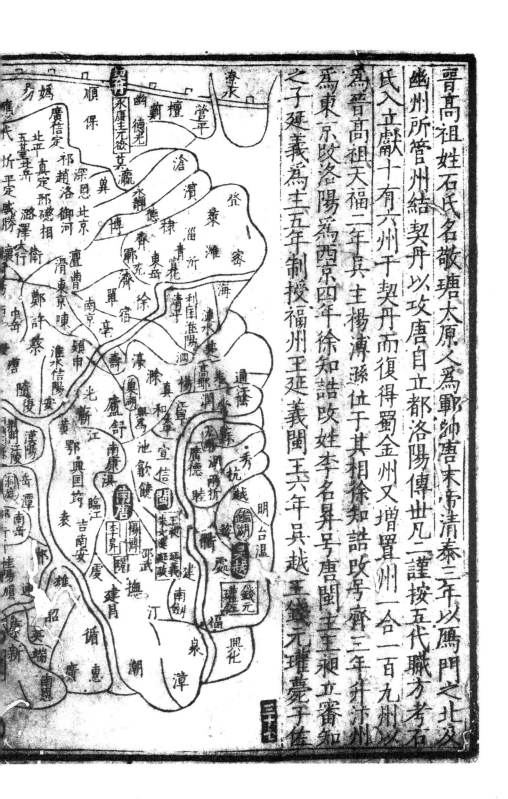

晉高祖姓石氏名敬瑭太原人為郡帥唐末帝清泰三年以鴈門之北及
幽州所管州結契丹以攻唐自立都洛陽傳世凡二謹按五代職方考石
氏入立獻十有六州于契丹而復得蜀金州又增置州一合一百九州以
為晉高祖天福二年吳主楊溥孫位于其相徐知誥改号齊三年升汴州
為東京政洛陽西京四年徐知誥改姓李名昇号唐閩王王昶立審知
之子延義為主五年制授福州王延義閩王六年吳越王錢元瓘薨子佐

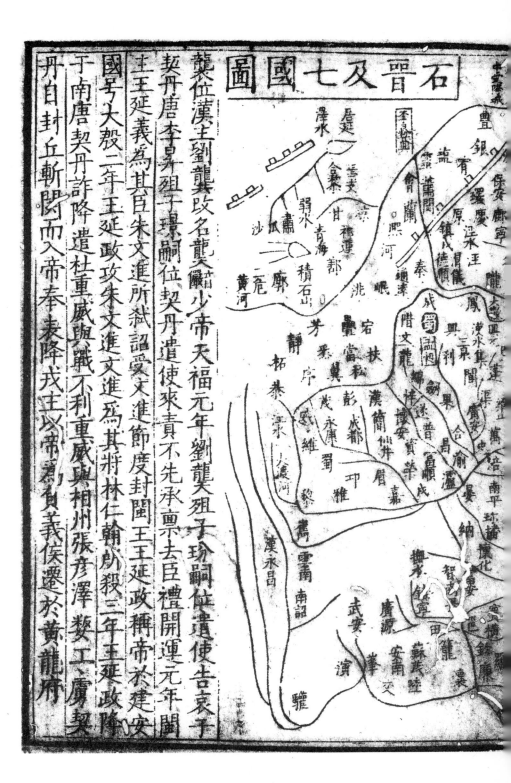

石晉及七國圖

薨太位漢主劉龍襲改名龍襲擒少帝天福元年劉龍襲殂子琛嗣位遣使告哀子

契丹唐李昪殂于璟嗣位契丹遣使來責不先承禀去臣禮開運元年閩

主王延義為其臣朱文進所弑詔愛文進節度封閩王王延政稱帝於建安

國号大殷二年王延政攻朱文進為其將林仁翰所殺二年王延政降

于南唐契丹詐降遣杜重威與相州張彥澤數工虜契

丹自封丘斬閭而入帝奉表降戎主以帝為負義侯遷於黄龍府

七五

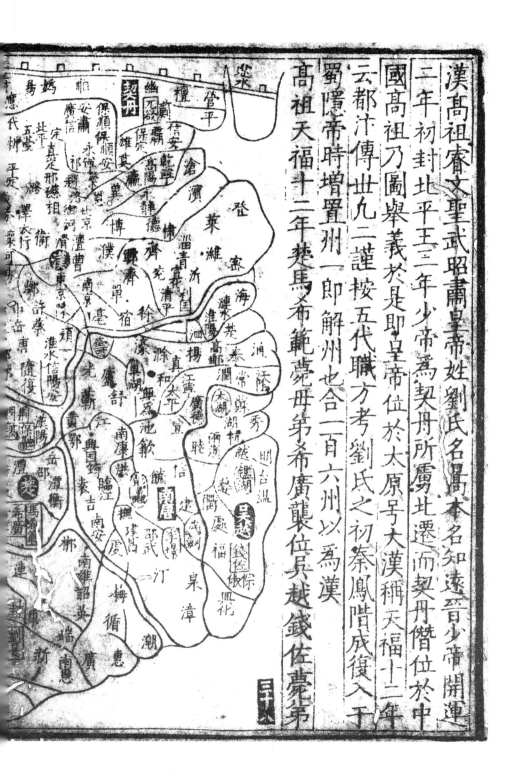

漢高祖睿文聖武昭肅皇帝姓劉氏名暠本名知遠晉少帝開運

二年初封北平王三年少帝為契丹所屬北遷而契丹僭位於中

國高祖乃圖舉義於是即皇帝位於太原號大漢稱天福十二年

云都汴傳世九二謹按五代職方考劉氏之初奉鳳階成復入于

蜀隱帝時增置州一即解州也合二百六州以為漢

高祖天福十二年楚馬希範毋弟希廣襲位吳越錢佐薨弟

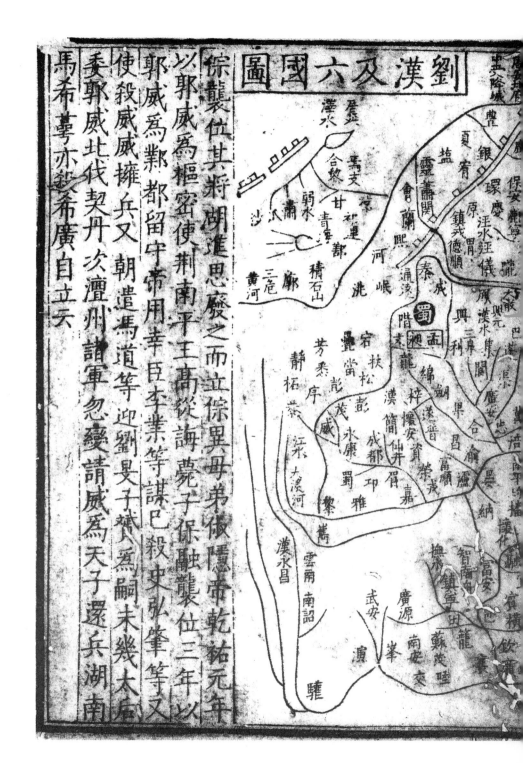

劉漢及六國圖

綜襲位其將朗進思慶之而立綜畏毋弟後隱帝乾祐元年

以郭威為樞密使荊南平王高從誨薨子保融龍襲位三年以

郭威為鄴都留守帝用辛臣本業等謀己殺史弘肇等又

使殺威擁兵又朝遣馮道等迎劉旻子贇為嗣未幾太后

委郭威北伐契丹次澶州諸軍忽變請威為天子還兵湖南

馬希萼亦殺希廣自立云

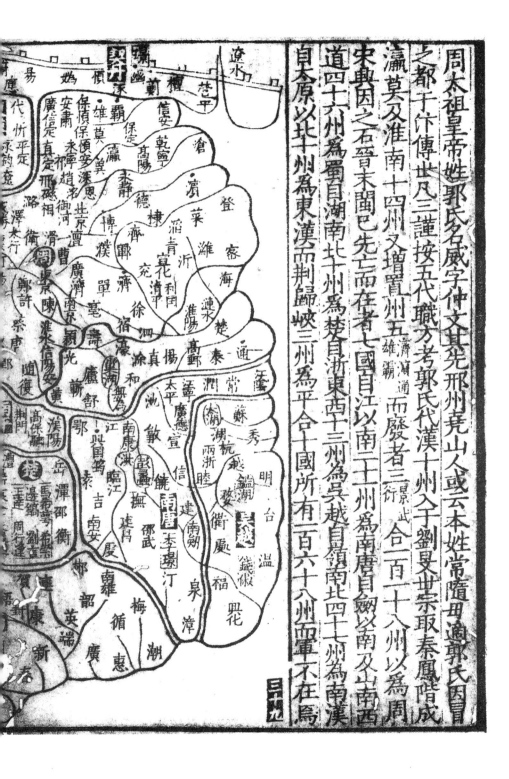

周太祖皇帝姓郭氏名威字仲文其先邢州堯山人或云本姓常隨母適郭氏因冒
之都于汴傳世凡三謹按五代職方考郭氏代漢十州入于劉旻世宗取秦鳳階成
瀛莫及淮南十四州又增覽州五雄霸濟濵通而廢者三原武合二百一十八州以爲周
宋興因之石晉末閩已先亡而在者七國目江以南二十州爲南唐目嶺南及山南西
道四十六州爲蜀目湖南北十州爲楚目浙東西十三州爲吳越自嶺南北四十七州爲南漢
貝太原以北十州爲東漢而荆歸峽三州爲平合十國所有一百六十八州而軍不在焉

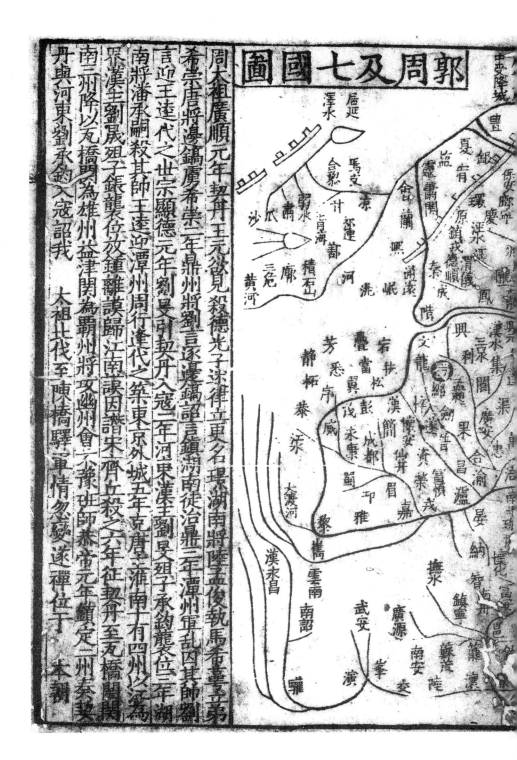

周大祖廣順元年起丹王元欲見殺德光子述律立更名璟湖南將陸孟俊執馬希萼立弟希崇唐將邊鎬虜希崇二年鼎州將劉言逐邊鎬詔言鎬為湖南徒治鼎三年潭州軍亂因其帥言迎王達代之世宗顯德元年劉旻引契丹入寇二年河東漢主劉旻殂子承鈞龍表位三年湖南將潘承嗣殺其帥王達迎潭州周行逢代之築東京外城五年克唐淮南有四州之江為界漢主劉晟殂子鋹龍表位汶鍾謨歸江南謨因譖宋齊班即師恭帝元年征起丹至瓦橋關為南三州降以瓦橋關益津關為霸州又幽州將又益津關降本朝丹與河東劉承鈞入寇詔我太祖北伐至陳橋驛軍情忽變遂禪位于本朝

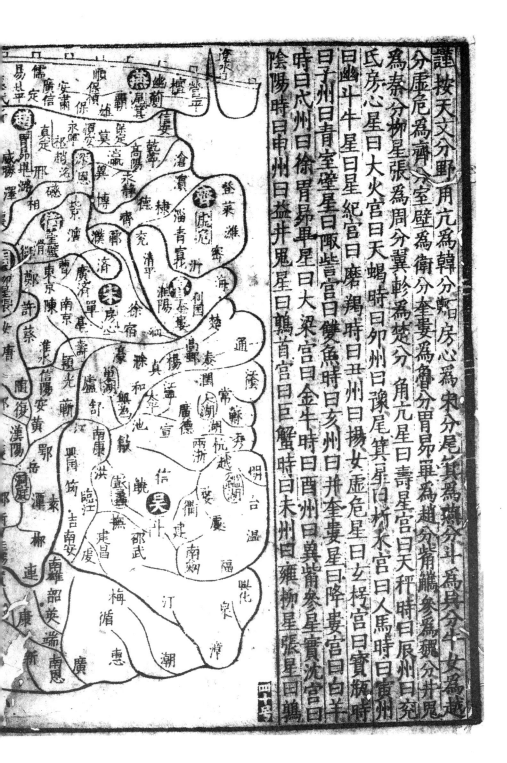

謹按天文分野用亢為韓分房心為宋分尾為燕箕為其分斗為越

分虛危為齊分室壁為衛分奎婁為魯分

為秦分柳星為周分翼軫為楚分

角亢星曰壽星宮曰天秤時曰辰州曰

氐房心星曰大火宮曰天蝎時曰郊州曰豫

尾箕星曰析木宮曰人馬時曰寅州曰

斗牛星曰星紀宮曰磨羯時曰丑州曰

女虛危星曰玄枵宮曰寶瓶時曰子州曰齊

室壁星曰娵訾宮曰雙魚時曰亥州曰

奎婁星曰降婁宮曰白羊時曰戌州曰

胃昴畢星曰大梁宮曰金牛時曰酉州曰

觜參星曰實沈宮曰陰陽時曰申州曰益

井鬼星曰鶉首宮曰巨蟹時曰未州曰雍

柳星張星曰鶉

四十号

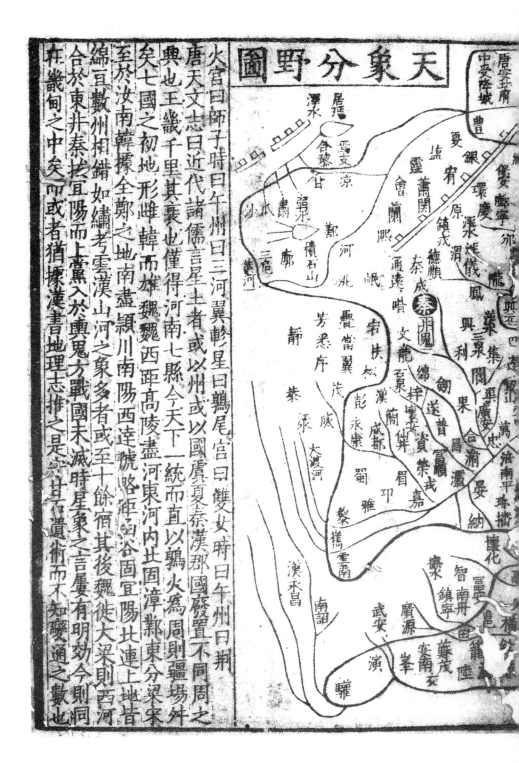

天象分野圖

火宮曰師子時曰午州曰三河翼軫星曰鶉尾宮曰雙女時曰午州曰荆

唐天文志曰近代諸儒言星土者或以州或以國虞夏秦漢郡國廢置不同同之

興也王畿千里其襄也僅得河南七縣今天下一統而直以鶉火爲周則疆場舛

矣七國之初地形雖韓而雄魏魏西距高陵盡河東河内此固漳鄴東分梁宋

至於汝南韓據全鄭之地南盡潁川南陽西達虢略邯鄲固宜陽共連上地皆

綿亘數州相錯如繡考雲漢山河之象多者或至十餘宿其後魏徙大梁則西河

合於東井泰抾宜陽而上黨入於輿鬼方戰國末滅時星象之言屢有明効今則同

在畿甸之中矣而或者猶據漢書地理志捫之是宜甘石遺術而不知變通之數也

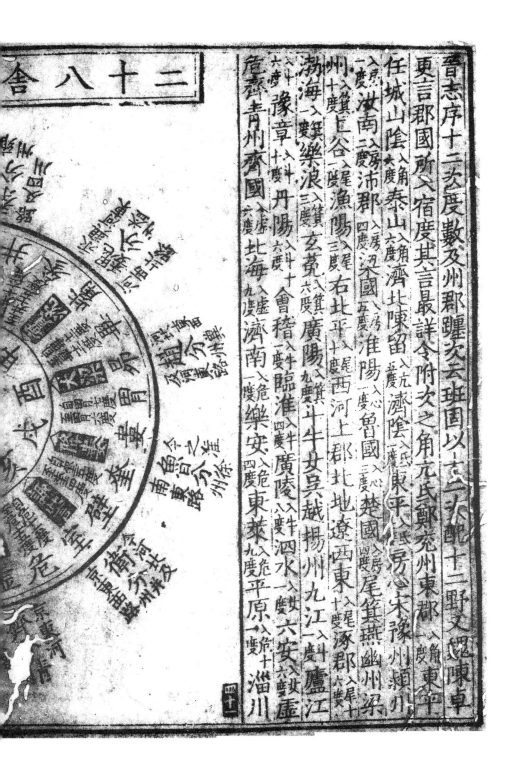

晉志序十二次度數及州郡疆次云班固以□□配十二野又□□陳卓

更言郡國所入宿度其言最詳今附次之角元氏鄭兗州東郡八角東平

任城山陰入角泰山入角濟北陳留入九□□□濟陰廣東平入氐房心宋豫州潁川

亢氐南二窺沛郡四氐梁國五氐淮陽一氐心楚國四房尾箕燕幽州

十氐上谷一尾漁陽三尾西河上郡北地遼西東入尾涿郡六犀十

渤海一箕樂浪三箕廣陽入箕斗牛女吳越揚州九江入斗廬江

豫章十度丹陽六度會稽一斗臨淮四度廣陵八度泗水入斗六安六斗虛

齊齊青州齊國六度北海九度濟南一度樂安四度東萊九度平原一度淄川

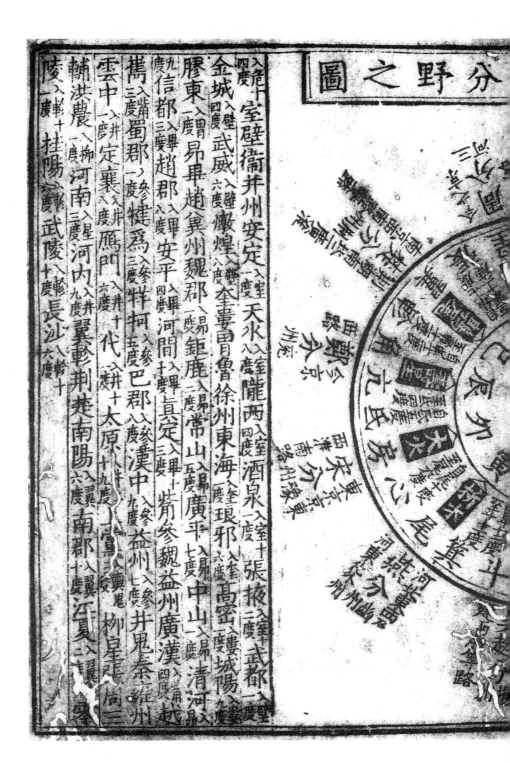

入危十
四度室壁衞并州安定入室一度天水入室隴西入室酒泉入室十度張掖入室二度武都一度壁

金城入壁武威六度敦煌入壁奎婁胃魯徐州東海入奎琅邪入奎城陽入婁

膠東入胃昴畢趙冀州魏郡一昴鉅鹿二度常山五度廣平七度中山一昴

九度信都入畢趙郡入畢安平四度河間十一畢真定三度魏益州廣漢四度清河入

觜參蜀郡一參犍為三參巴郡一參益州七度井鬼秦雍州

嶲三入觜柯五度入參代十一入參漢中九入參益州入參井鬼

雲中一入井定襄入井鴈門六度入井太原十九度井鬼柳星張周三

輔洪農入柳河南三度河内入井冀軫荊楚南陽六入翼南郡十入翼江夏二

陵一軫十度桂陽六度鄱武陵十度軫十長沙六度

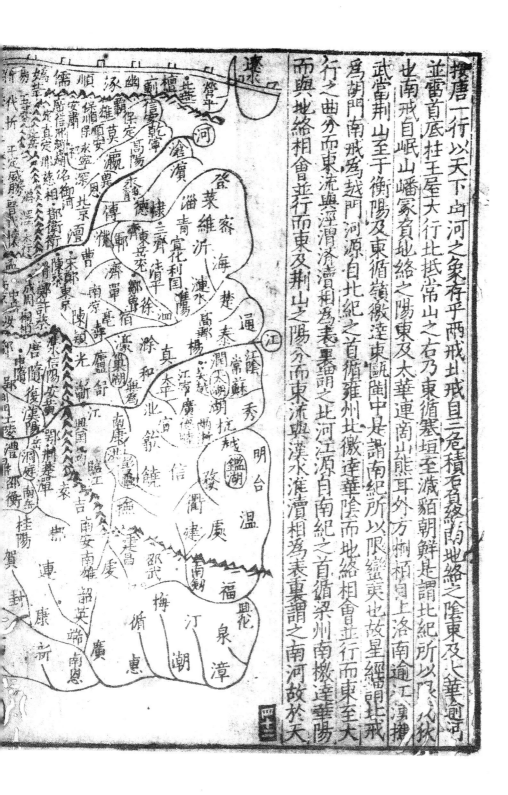

按唐一行以天下山河之象存乎兩戒北紀山自積石負終南地絡之陰東及太華逾河

並雷首底柱王屋大行北抵常山之右乃東循塞垣至濊貊朝鮮是謂北紀所以限戎狄

也南戒自岷山嶓冢負地絡之陽東及太華連商山熊耳外方桐栢自上洛南逾江漢揭

武當荊山至于衡陽乃循嶺徼達東甌閩中是謂南紀所以限蠻夷也故星經曰北紀之

為明門南河源自北紀之首循雍州北徼達華陰而南地絡相會並行而東至大戒

行之曲分而東流與涇渭洛瀆相為表裏謂之北河南紀之首循梁州南徼達華陽

而與地絡相會並行而東及荊山之陽分而東流與漢水灃瀆相為表裏謂之南河故於天

河
濱
薊
幽
檀
營平
遠水
順
涿幽
莫瀛
信乾寧
霸
保州保順
定
安喜
定真
深冀
北京瀆
德博
登萊維沂密海
楚泰潤常蘇
淄青宿花利國
鄆濟單徐
亳宿楊
壽廬舒
真太池宣歙
通江陵
秀
越鑑湖
饒
台溫
信
建
福泉漳
梅汀潮
循惠
連康新
端
南恩
賀封

八四

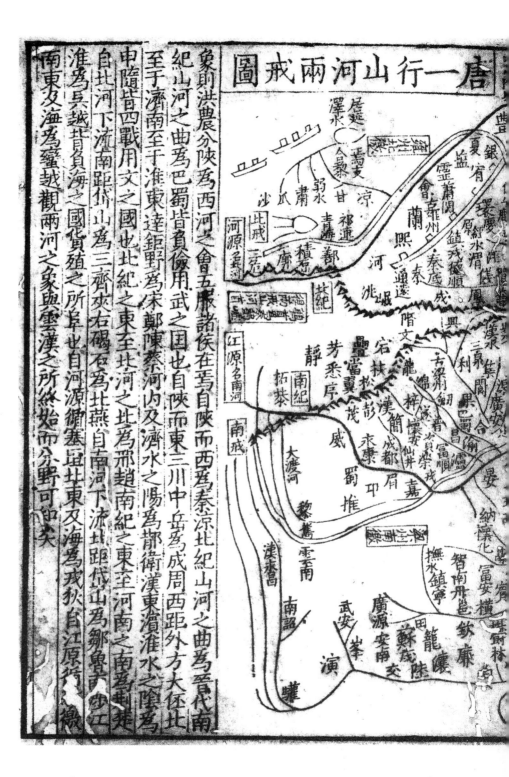

象則洪農分陝為西河之會五服諸侯在焉自陝而西至于秦涼北紀山河之曲為晉代南

紀山河之曲為巴蜀皆負倚用武之國也自陝而東三川中岳為成周西距外方大伾北

至于濟南至于淮東達鉅野為宋鄭陳蔡河內及濟水之陽為鄭衛漢東濱淮水之陰為

申隨皆四戰用文之國也北紀之東至北河之比為邢趙南紀之東至河南之南為荊楚

自此河下流距代州山為三齊夾右碣石為北燕自南河下流北距代山為鄒魯少

淮為兵越背負海為甌越北河之象與雲漢之所終始而分野可印

南東及海為蠻越觀兩河之象與雲漢之所終始而分野可印矣

八五

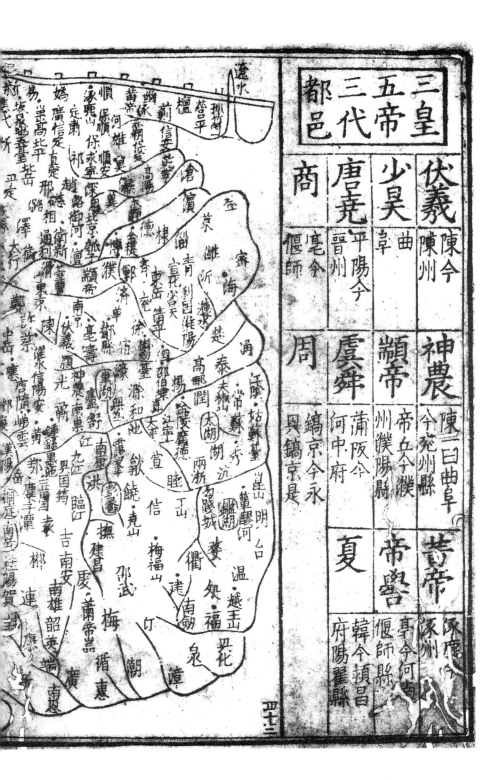

<table>
<tr><th colspan="2">三皇
五帝
三代
都邑</th></tr>
</table>

伏羲 陳今陳州	神農 陳一曰曲阜	黃帝 涿鹿今河南亭今河南
少昊 曲阜	顓帝 帝丘今濮州濮陽縣	帝嚳 亳今偃師縣
唐堯 平陽今晉州	虞舜 蒲阪今河中府	夏 韓今穎昌府陽翟縣
商 亳今偃師	周 鎬京今永一鎬京是	

四七二

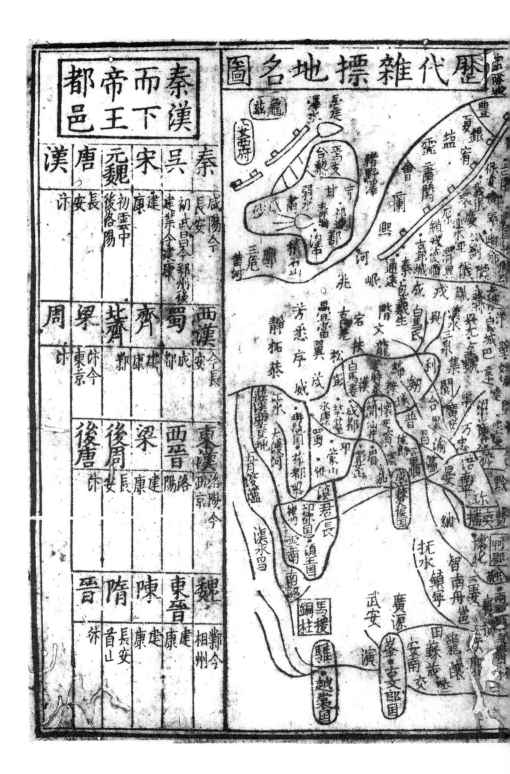

歷代雜標地名圖

秦漢而下帝王都邑

秦	吳	宋	元魏	唐	漢
咸陽今	建康	長安	初雲中後洛陽	長安	許
西漢今長安	蜀 成都	齊 建康	北齊 鄴今	梁 東京今	周 許東京今
東漢洛陽今	西晉 洛陽	梁 建康	後周 長安	後唐 許	
魏 鄴相州今	東晉 建康	陳 建康	隋 長安首山	晉 許	

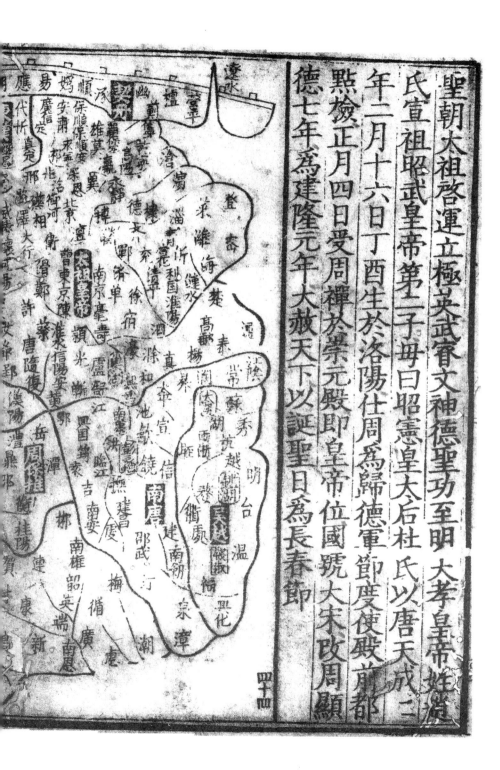

聖朝大祖啓運立極英武睿文神德聖功至明　大孝皇帝姓趙
氏宣祖昭武皇帝第二子母杜氏以唐天成二
年二月十六日丁酉生於洛陽仕周爲歸德軍節度使殿前都
點檢正月四日受周禪於崇元殿即皇帝位國號大宋改周顯
德七年爲建隆元年大赦天下以誕聖日爲長春節

四十四

建隆四年二月王師入荊南南平高繼沖舉族歸朝得州三縣一十五三月克湖湘周保權得州十四縣五十八六年正月蜀孟昶降兩川悉平得州四十五縣一百九十八開寶四年二月拔廣州擒劉鋹嶺南悉平得州四十一縣六十五八年十一月拔昇州擒李煜江南悉平得州一十九軍三縣一百八

聖朝太宗至仁應道神功聖德文武睿烈大明廣

皇帝宣祖第三子母曰昭憲皇太后杜氏以晉天福四年

十月七日生以其日為乾明節開寶六年封晉王癸

丑奉遺制即　皇帝位乙卯大赦天下改元太平興國

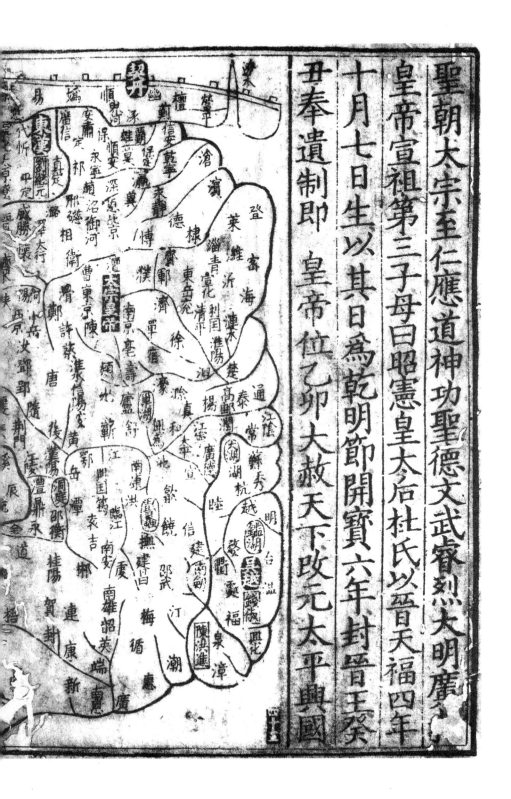

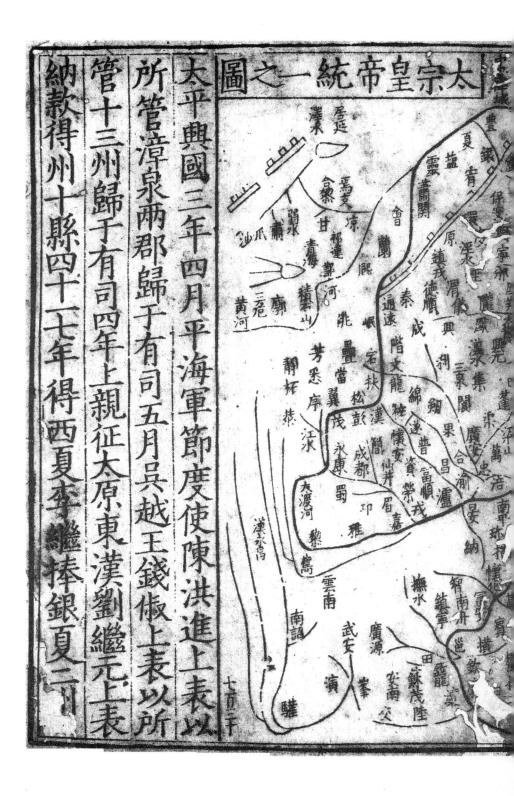

太宗皇帝統一之圖

納款得州十縣四十七年得西夏李繼捧銀夏二州
管十三州歸于有司四年上親征太原東漢劉繼元上表
所管漳泉兩郡歸于有司五月吳越王錢俶上表以所
太平興國三年四月平海軍節度使陳洪進上表以

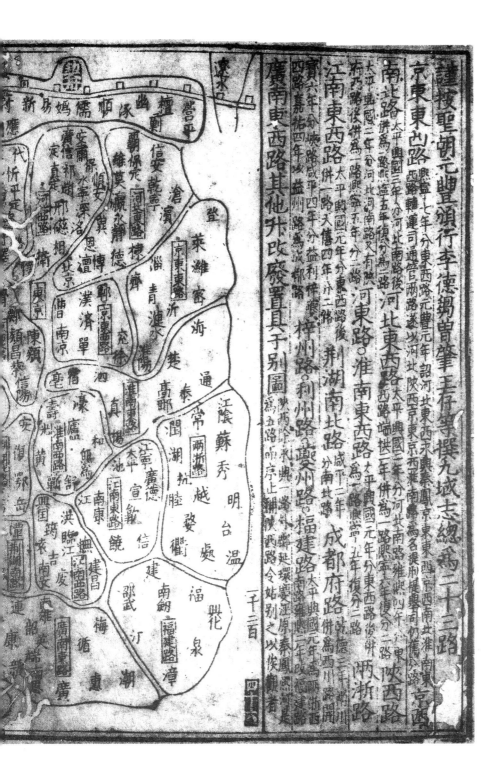

謹按聖朝元豐頒行李德芻曾肇王存等撰九域志總為二十三路

京東西路

南北路

江南東西路

廣南東西路其他升改廢置具于別圖

河東路。淮南東西路

荆湖南北路。夔州路。福建路

成都府路

兩浙路

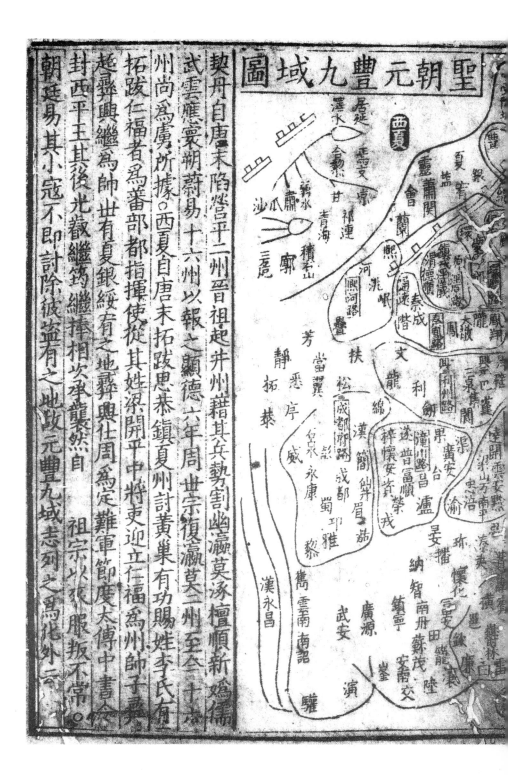

聖朝元豐九域圖

契丹自唐末陷營平二州晉祖起并州藉其兵勢割幽瀛莫涿檀順新嬀儒

武雲應寰朝蔚易十六州以報之顯德六年周世宗復瀛莫二州至今十六

州尚爲虜所據○西夏自唐末拓跋思恭鎮夏州討黃巢有功賜姓李氏有

拓跋仁福者爲蕃部都指揮使從其姓深開平中將吏迎立仁福爲州師子義

超彝興繼爲帥世有夏銀綏宥之地彝興仕周爲定難軍節度大傅中書令

封西平王其後光裔繼筠繼捧相次承襲然自

朝廷易其小寇不即討除彼籍有之地故元豐九域志列之爲化外二

祖宗以來服叛不常○

聖朝化外州蓋唐羈縻之類雖貢賦版籍不上戶部然

聲教所暨皆邊州師府領焉 河北路安東上都護府幽植

易涿檀營平燕歸順遼師順瑞薊 河東路安北大都護

府單于大都護府鎮北大都護府靈之應新蔚媯朔寰儒教

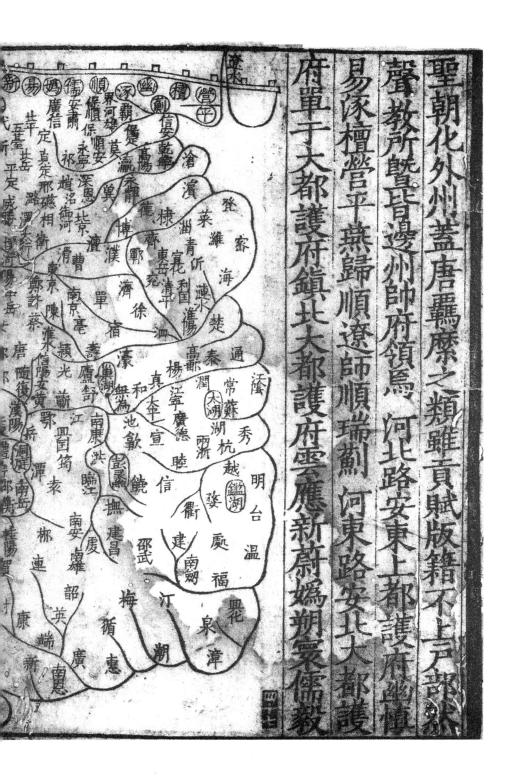

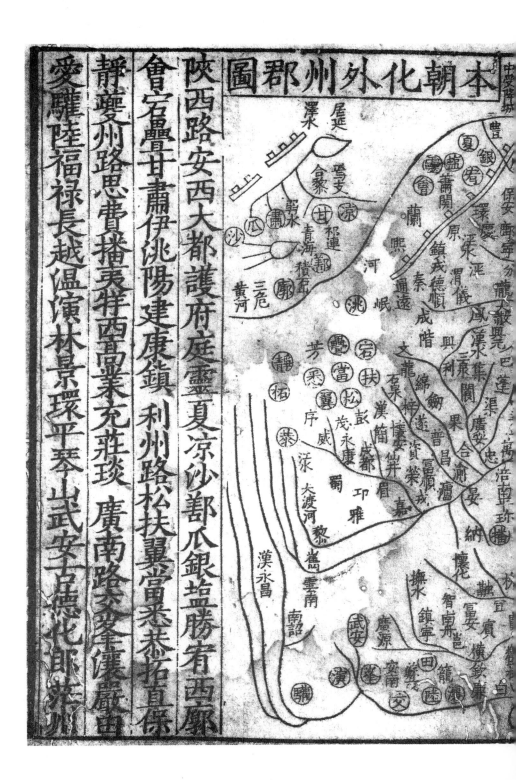

本朝化外州郡圖

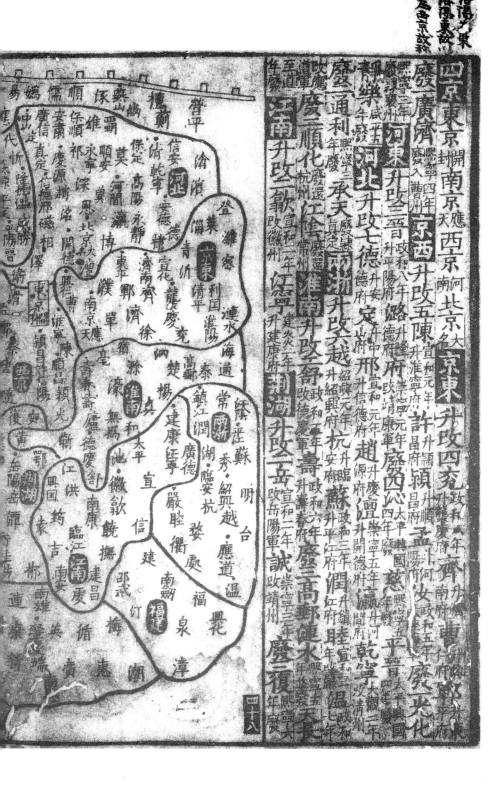

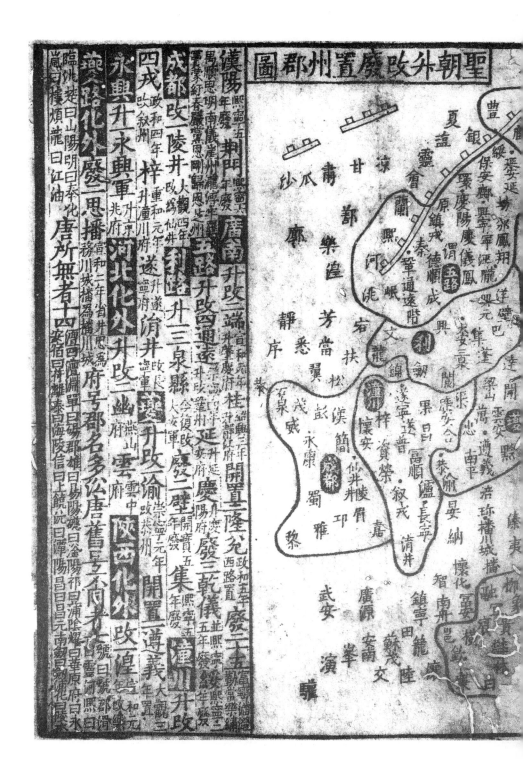

聖朝升改廢置州郡圖

熙寧五年廢 荊門 興元年廢
四戎 政和四年改敘州
成都改 陵井大觀四年改仙井四年
廣南 升改二端
利路 升改四 遂升遂寧府
玉路升改四通遠 升潼川府
梓升潼川府 兆府
永興升 永興軍
夔路化外 廢二思播
興化路化外

廣南升改二端 開置二隆宛 政和五年置
桂升靜江府 西路置
延升延安府 慶陽府開置五年廢
延升延安府 廢三乾儀
清井改長寧軍 集開置
升改一 雲中 廢二壁
升改一渝 改黔州 崇寧元年
府號郡名多公唐舊号
唐所無者十四

武安 演 骥

九七

歷代郡國見諸載籍固詳矣類舉之則其文或關國勢一統故

增損時定土宇分裂則得失不常今於圖末重述因革紀其抵數庶揚於泉

考焉舉若高辛創法九土開疆夏功見於唐虞商人無所損益姬姓理鎬煩易

舊名徐梁入於青雍冀土析於幽并其後七雄交爭王畿曰盛東遷之地惟存

七城（㠙河南路陽制縣氏是也）平陰嬴氏得志以守易後秦分天下為郡三十有六而南

平百越又置閩中南海桂林象郡凡四十郡置一守焉其地則西臨洮而北

沙漠東縈西帶皆臨大海漢祖龍興革秦之弊分內史為三部更置郡國二十

有三（東萊江夏豫章河內魏郡東海英國平原琅國定縣泰山汝南淮陽千乘山汝南內史者河東上黨河南中地也以益州為三輔武帝改為三）武帝開越攘胡初置十七

景加以四（河上渭南中地也以為京兆馮翊扶風是三也武帝改為三輔京兆馮翊濟陰比陽又分泰安定廣漢東又增十七郡（廣平膠東河間渤海蒼山漢中南陽河間盧江南海蒼林蒼山）武帝開越攘胡初置十七

十四（天水玄菟樂浪敦煌武威張掖武都陳留陳酒泉汝南廣陵敦煌）昭帝少事文增其二（金城至平帝元是也）拓土分疆又增

始二年凡新置郡國七十有一與秦四合二百二十（政雍曰涼政梁曰荊揚徐州其荊揚徐州）益又置徐州復舊貫號南置交阯北有朔方凡為十三郡

有八焉省前漢……得名七

魏武定西朔三方鼎立……靈版蕩關洛蕪所置者十一　桐靈頗增於二州復置六郡陵靈

武譙郡樂鄉襄陽章而省者七中突襄伯陽鑪江支帝置七朝蘇陽平戈新與新陵陵靈鑪同

武陵鹽　　　　　　　　帝增二明增庸得漢郡者五十四焉蜀先主於漢建安之閒初置郡

桿陵南郡新安　少帝景帝各四天門得漢郡者十有八焉晉武大康元年齊新城義陽郡

嘉朱梳石渠涪陵　得漢郡者十有一焉吳太常章十有二歸命侯本章十有二

崔桃宜都上庸　後主增二雲安建安平含浦此部　惠帝不章

始興郡不賜桂林滎陽　興古臨川臨海衡陽相東朝鮮陽平戈略陽略陽

增置郡國二十有三　隨郡陰平義陽毗陵宣城南康晉安寧浦司豫冀定荊幽青交州凡十

省司隸置司州別立梁秦寧平四州仍吳之廣州凡十九州仍漢置九十三置三十

南交徐廣　郡國二百七十三所置二十五仍漢九十三置三十

梁秦徐益　滎陽上洛頓丘臨淮東莞襄城汝陰長廣廣寧

寧交廣　中州盡棄永嘉南渡建業開基九州之地有其三焉自茲以降國分南北東

送霸疆理不常宋至孝武大明中州八二十有二郡二百三十有八縣十

七十有九南齊繼統又置巴東一郡餘並因之爲州二十有三郡三百九十

縣千四百七十有四頻與元魏侵呑乐相得失蕭梁之時多必舊與

州二十有三郡三百五十縣千二十有五其後更有析置大同中州百有

縣亦稱秋此陳氏較之土宇彌蹙西不得蜀漢比失淮肥而以長江爲境有州

四十有二是時其地愈狹立名益多爲郡百有九縣四百三十有八山皆疆埸學

之列乎南者也後魏起自此方遷據中土有州百十有一郡五百下有一鼎

千二百五十有二自東西分都之後天下鼎立梁陳有江東宇文有關西高齊

據河北有州六十有七郡百六十有縣三百六十有五後周宇文志在興復自是

西有姑臧西南有全蜀東南之境盡于長沙通計州二百十有一郡五百八縣

千二十有四凡此皆疆理之列乎北者也迨隋丈平一天下遂廢諸郡以州理

人至煬帝平林邑更置三州大業三年改州爲郡乃置司隸刺史分部巡察大

川形便分天下爲十道開元中又因山南江南爲東西道增置黔中道山

凡郡百九十縣千二百五十唐高祖攺郡爲州太守爲刺史宋元年因山

及京畿都畿置十五採訪使檢察如漢刺史之職二十八年户部帳凡郡府三

德之際至于不朝不貢效戰國股髀相倚天子羽書所制河南數十郡而已僖

昭以後日益割裂其他大鎮南則吳浙荊湖閩廣西則岐蜀比則橫冒而朱溫

所握七十八州以爲梁繼（克用之唐敬瑭之晉劉䶮高之漢郭威之周）輝延相

氏人立爵十有六州于夔峽而得幾金州又增置之州一合
劉氏之初秦鳳階成復入于蜀隱帝時增置之州一合一百六州以爲
代漢七州入于劉旻世宗取秦鳳階成瀛莫及淮南十四州又增置之州五而
廢者三合二百一十八州以爲周
宋興因之此中國之大畧也其餘外屬者皆疆埸相并不常其得失至於契丹
巳先云而在者七國自江以南二十一州爲南唐自劍以南又山南此西道四十
六州爲蜀自湖南北十州爲楚自浙東西四十三州爲吳越自嶺南此四十七州
爲南漢自太原以北十州爲東漢而荊歸峽三州爲南平合中國所有二百六
十八州而軍不在焉上天降休誕錫

真宗
大祖皇帝撫念黎庶命將專征荊湘蜀土銜壁請命李煜劉鋹束手受擒
太宗皇帝聖略勃興志清餘孽吳越井汾相繼納欵車書混一德被遐徼
聖聖相繼治監大清圖籍所列府州軍監八二百九十有五縣一千二百三十
有一而化外羈縻之州不與焉鳴呼治形則亂洞泰萌而否消猶之重明麗
妖氛清游雷作而羣聽悚王者大一統四海皆神臣巍魏乎盛德之業將公於
億萬斯年之永豈不偉歟

〈西川成都府市西俞家印〉

宋本歷代地理指掌圖

上海古籍出版社出版

（上海瑞金二路272號）

新华书店上海發行所發行　　　上海印刷七廠印刷

開本787×1092　1/16　印張7.5　插頁4

1989年11月第1版　1989年11月第1次印刷

印數：0001－1300